Change | 換個視角

Change
4

破繭重生的美麗
Beautiful Metamorphosis

策劃	陳美麗、馬家駒
攝影	翁志豪
彩妝造型	馬家駒
模特兒	陳美麗、余宥朋、潘麗妃、高藝禎、陳賜恩、 呂明玉、黃昶瑾、李兆翔、韓淳伃、楊忠明
編輯	林育鋒
封面、美術設計	林育鋒、許慈力
協助	冼懿穎
校對	呂佳真
法律顧問	全理法律事務所董安丹律師

出版 —— 英屬蓋曼群島商
網路與書股份有限公司台灣分公司

發行 —— 大塊文化出版股份有限公司
台北市10550南京東路四段25號11樓
www.locuspublishing.com
讀者服務專線：0800-006689
TEL：(02)87123898
FAX：(02)87123897
郵撥帳號：18955675
戶名：大塊文化出版股份有限公司
版權所有　翻印必究

總經銷 —— 大和書報圖書股份有限公司
地址：新北市新莊區五工五路2號
TEL：(02) 89902588
FAX：(02) 22901658

初版一刷：2016年9月　定價：新台幣280元
Printed in Taiwan

國家圖書館出版品預行編目(CIP)資料

破繭重生的美麗 / 陳美麗, 馬家駒策劃. -- 初版. -- 臺北市：
網路與書出版：大塊文化發行, 2016.09
　80面；17*23公分. -- (Change；4)
ISBN 978-986-6841-77-4(平裝)

1.攝影集

957.9　　　　　　　　　　105014916

破繭重生
的美麗

BEAUTIFUL
METAMORPHOSIS

序——馬家駒 Lillian

當疤痕
不再是疤痕

與一位傷友的錯身而過，驚覺傷疤圖紋的美，於是有了彩繪疤的緣起！

如果大家看到的傷疤也可以和我看見的一樣，是美麗的、獨有的、與眾不同的，那是否心中也會對疤痕與缺陷有著不同角度的思考？

這次的彩繪設計概念，是透過傷友的心願與經歷，去結合他們自身的傷疤圖紋，設計出我想賦予給每位傷友獨一無二的形象印記創作；用另類的藝術角度，來看待每個人之間的平等存在。美與醜不在乎外表的表象，而關乎於內心的質量。撤除了外在，誰才是傷友？

當疤痕不再是疤痕，也可以是美麗的藝術品時，眼之所見與心之所想，哪一個才是真正的存在？

感謝每一位參與的傷友，用他們的生命經歷讓我們學習如何面對生命，當「活著」才是基本條件的時候，所有的困難與挫折又算得了什麼！

唯有破繭重生，從烙印中看見美麗的自己，才能自信的展現不完美的美麗！

序 —— 陳美麗

以無可取代的心
去展現自己

二十幾年前的意外受傷，一路走來倍感艱辛，期待自身的遭遇與感觸，可以藉由彩繪疤痕的創作，讓經歷過外在創傷或因疾病史而在外觀上產生印記的人，將形體上的疤痕，透過彩繪方式轉換成美麗圖紋，重新認識烙印在身體上的傷疤；用不同角度來看待及接受屬於自己疤痕印記的美麗，重新去「定義美麗」。

每個人都有些有形無形的障礙，這些自我障礙無形中就會造成社會障礙，唯有努力呈現對等關係，否則如果你永遠要等別人給些什麼，到後來你的人生難免因而困住。這個作品不是只有攝影跟彩妝

而已，而是根據每位主角他們的想法去設計圖騰，將生命歷程融合在疤痕藝術創作，讓大家了解如何用另一個角度跟信念，把這個蛻變過程，變成屬於自己的外在形象。

所謂「完美」，通常是一種形於外的價值觀，那理想形象框住我們對於事物的真實感受；一旦你將「美麗」交給別人去定義，就無法自我肯定。每個人的身上或多或少都有一些不完美，但如果你可以從心去接受自己，以專屬的獨一無二、無可取代的心去展現自己，呈現出來的自信就是美。當我們認可、欣然接受面對自己的不一樣，別人就更容易進入你的內心世界。

破繭重生
的美麗

BEAUTIFUL
METAMORPHOSIS

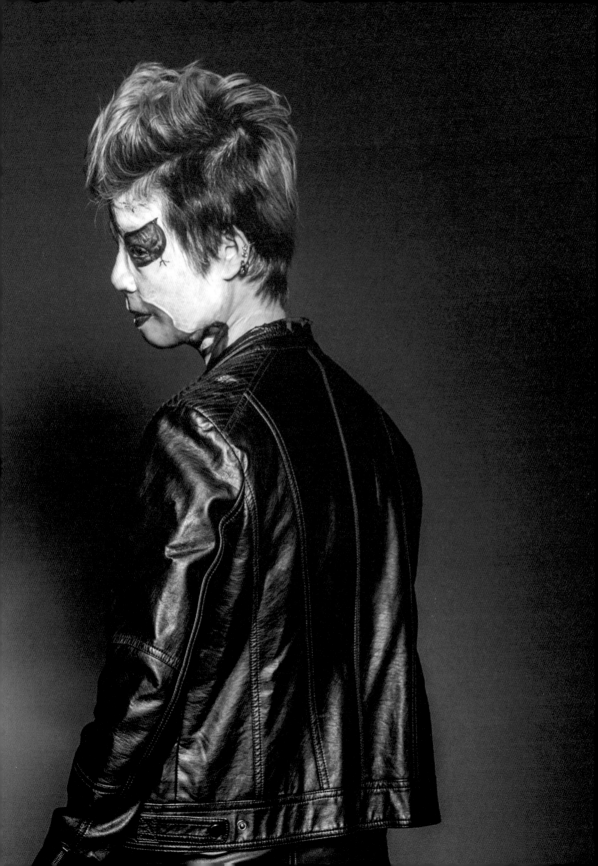

陳 美麗

生命故事 ｜ LIFE STORY

二十七歲那年，一場大火剝奪了我美麗的容顏，造成我全身百分之六十的三度燒傷，雙眼視力只剩百分之五十，在加護病房躺了三個月。燒傷對我而言不僅是容貌上的巨大改變，還讓我瞬間失去人生方向。

在加護病房的那段時間，每天處在痛苦跟挑戰當中，簡直生不如死。但看到女兒隔著玻璃窗喊「媽媽」，久未見面的父母也前來探視，即便活下去「太痛了」，我也要活下去，決定要讓人生重新來過。為了讓自己「糊成一團」的樣子能看，我前後整型近八十次。我就是要讓自己變得更好。

當身體能正常活動時，我已在家中待了四年，也要出去找工作。但樣貌扭曲的中度燒燙傷患者要重回社會談何容易？再漂亮的履歷也敢不過一張燒傷的臉。求職過程並不美好，對方聽聞顏面殘缺的臉時，就婉拒、不回應。即便是如此，我仍返職場的心意已不回，最後戈到電影字幕

公司的擦片員。雖然工作環境惡劣，仍然秉持把自己當作老闆的心態去拼命，從一個月新台幣八千元，在半年後調升至兩萬元，讓老闆對身心障礙朋友刮目相看。身心障礙者真正需要的是社會給他們一個機會，而傷者當然也要準備好接受挑戰。

自從工作穩定後，我積極參與社會。開始嘗試考取各種證照，完成了學士、碩士學位，還成了陽光基金會臉部平權的代言人，幫助許多燒燙傷病友找尋自我。同時也是個巡迴講師，常到觀護所為迷途少年演講，期盼自己的故事能帶給他們一點希望。每一次的分享，等於重新揭開自己瘡疤。但當聽到聽者的回饋，這股暖流又同時療癒了我。

我從不怨天尤人，甚至感謝上天給我不圓滿的人生，這輩子最重要的信念就是「挑戰」。我從不對自己的人生設限，深信人生有趣的地方在於重新來過時的發展性。只要預意選擇挑戰極限，就能突破自己，重合情彩的人生。

｜彩妝感言 ｜ MAKEUP THOUGHTS

這個發想其實不是只有攝影跟彩妝而已，而是去了解每一個受傷朋友的故事，然後根據他的想法跟傷疤去設計圖騰，把每個人的生命歷程融合在一起去呈現疤痕藝術創作。

每個人的身上或多或少都有一些缺陷，但是如果你可以從心去接受自己，以專屬自己獨一無二的心情去展現自己，你呈現出來的就是自信就是美。每個人都有些有形無形的障礙，我們的障礙會造成社會障礙，自己努力就會呈現對等關係，永遠要別人給什麼，到後來人生難免因而困住，大家應該用另一個角度跟信念，把這個過程蛻變破繭成另一個人主。

第二個人生。

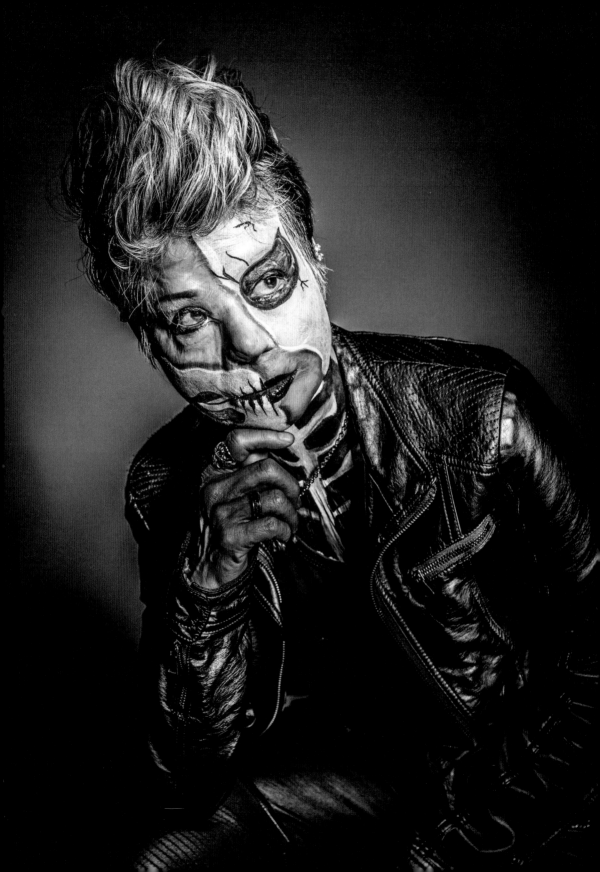

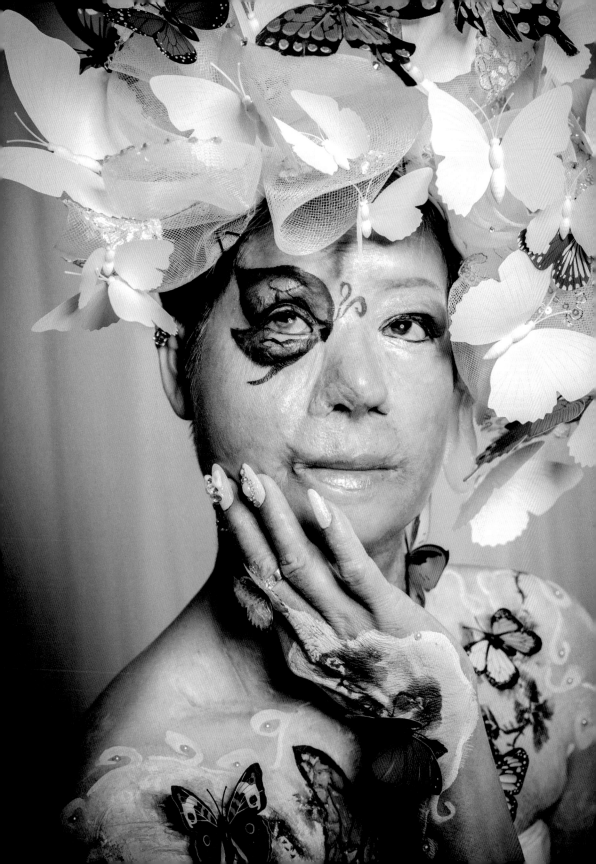

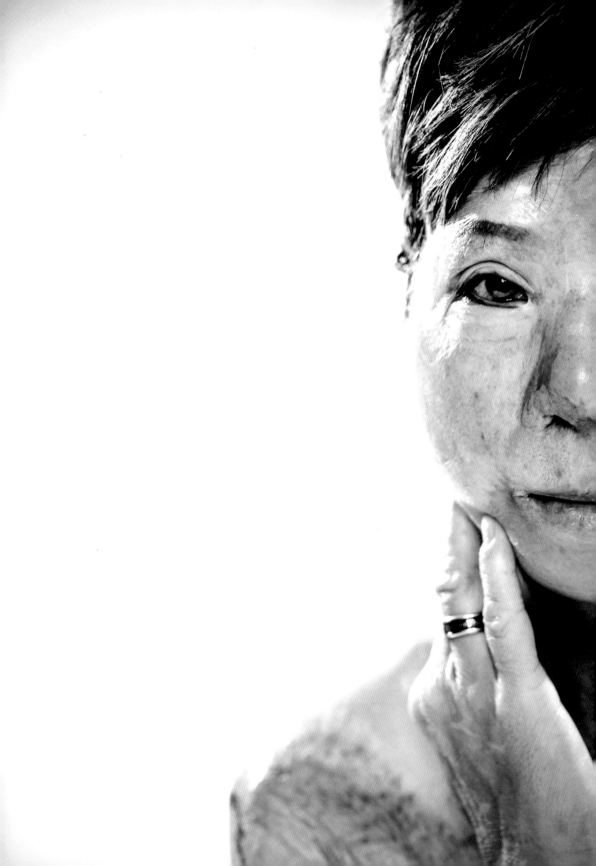

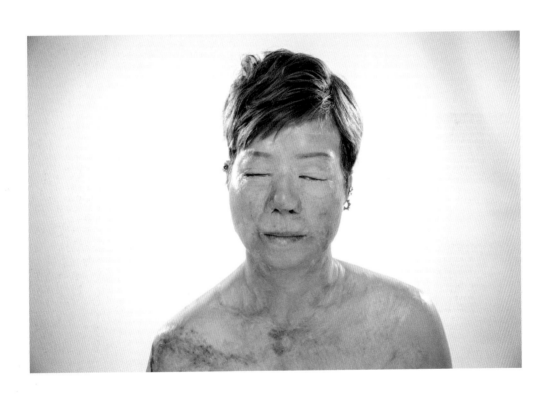

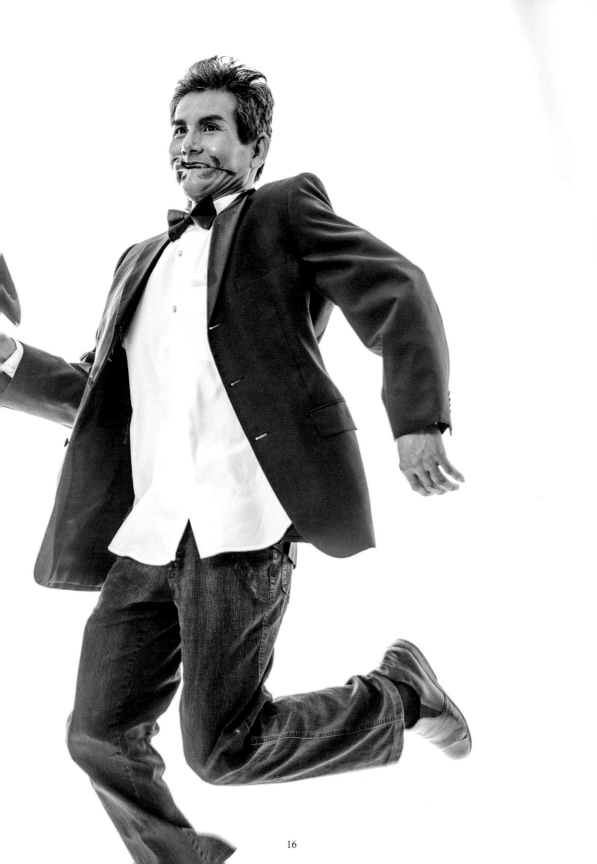

二〇一〇年五月十七日，我被告知得了「口腔惡性腫瘤第三期」。當下我的心情無法用言語形容，甚至浮出輕生的念頭。但想到家人還等著我，就決定接受手術。

手術當天，孩子眼眶紅紅的送我進開刀室。術後我恢復意識時已在加護病房，還插著鼻胃管。孩子每天用鼻胃管幫我餵食成了我支撐下去的力量。

轉到普通病房後，看到自己外表的改變，我感覺靈魂被抽掉，情緒起伏很大，會莫名發脾氣甚至摔東西。當時也沒辦法講話，只能寫出來。吃東西更是一大挑戰，術後嘴巴無法控制，只能喝流質，而且喝一杯流半杯，我必須像嬰兒學吃東西一樣重新來過。每天還要按摩和練習，兩年才可以用吸管進食。

剛出加護病房時，醫院的社工王春雅小姐像天使般開導我。透過她，我認識到陽光基金會，參與了口腔癌病友聯誼活動，看到很多跟我一樣的口友，他們雖然罹癌卻仍展笑顏，讓我很受激勵。社工邀請我當口腔癌防治宣導志工，向民眾分享我的經歷，我毅然答應了。

二〇一一年九月，我的病復發，醫師說要趕緊安排開刀切除。此次復發與第一次罹癌的心情很不一樣，我想起一位口友曾經分享的話：「當自己可以做的時候，要做的比別人更好。」為了不讓自己後悔，我在手術前盡力完成了基金會園遊會的志工工作，然後才安然接受了手術。

現在回想，一路走來，要感謝家人一直陪在我身邊，讓我感受到溫暖和看到自己存在的價值；感謝雇主的體諒和同事的幫忙，讓我有幸在病後能回歸原職場；也感謝老天爺給我機會活下來。雖然口腔癌讓我容貌改變，進食不方便，但也因此我的心境上有所轉變，學會凡事都笑容以對。我還許了一個願望：我會更珍惜自己，把握與家人相處的時間，在我有限的生命中盡最大力量去幫助更多有需要的人，將這份善的種子持續發揚下去，回饋社會。

彩妝感言 MAKEUP THOUGHTS

前些日子和大夥忙著籌備傷友大會的會議時，美麗姐問我有沒有興趣參加展現傷疤部位的構圖拍攝，當下我一話不說答應了。當天拍攝時，看著彩妝師在臉上專注構圖，我一會兒是口裡叼著玫瑰花的紳士，一會兒又變成被章魚爬到臉上的泳客，超級感動的！這哪是顏面損傷，反而呈現出更好的一面，我捨不得把妝洗掉。所以當拍攝完成後，我沒有卸妝就直接進高鐵站，我想展現的不是個人勇氣，而是構圖妝畫，讓更多人知道，損傷中也能表現出藝術美！希望更多人能支持，讓傷友展現自我，當一個快樂且自在的人！

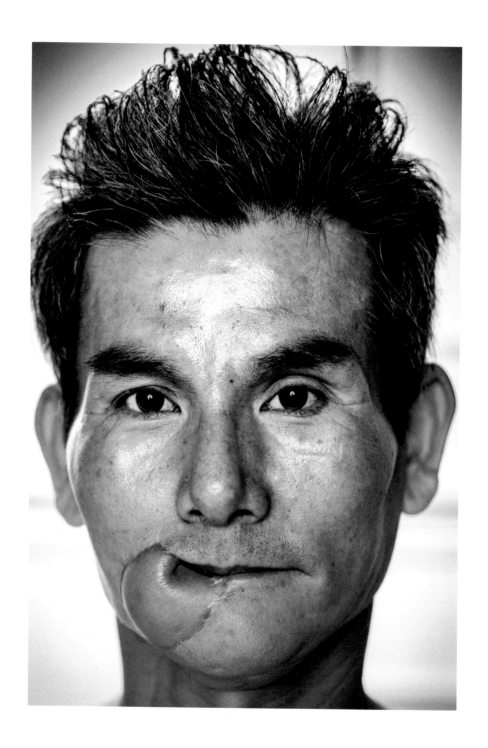

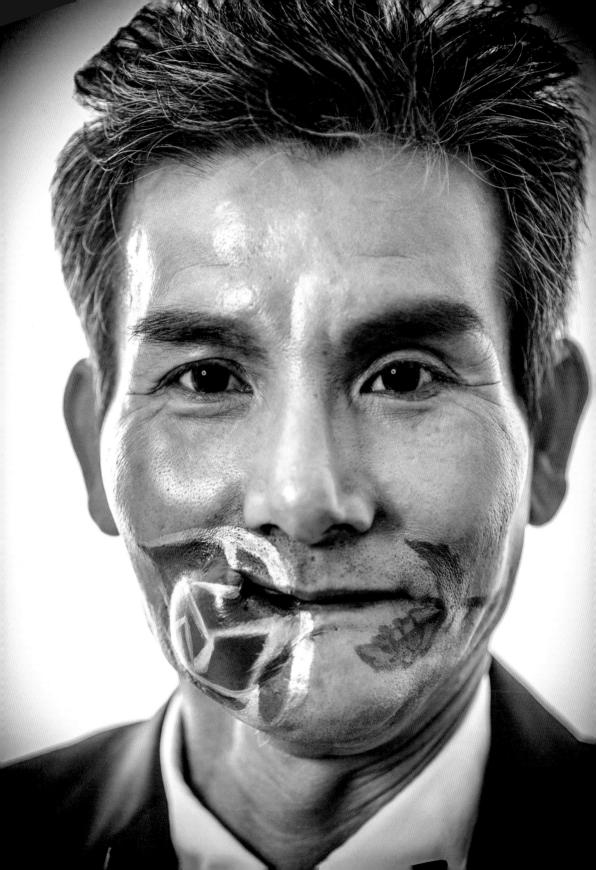

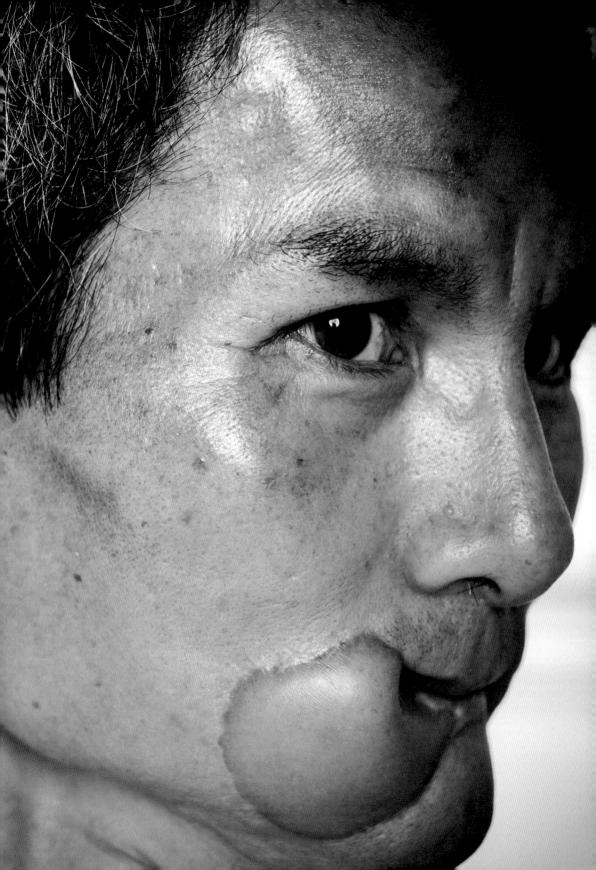

潘 麗妃

我是一位長相不平凡的女孩，從國小到國中沒什麼特別感覺。因為家境的關係，我必須出來半工半讀，因此高中報讀夜校，故事開始了……「本所學校不收身障學生，只因校園出了一位優秀的中國小姐。」這句話是從一位為人師表者的口中說出。當下我就不想留下，於是再去報讀下一所學校「能仁家商──服裝科」。在這所學校裡，我感受到老師、同學對我的好。直到高三上學期，因為要開刀，所以只好休學了。

過了幾年，我接觸到陽光基金會，也因此找到了我的第一份工作：餐飲業。服務員要跟客人對話，起初我不敢正面與客人接觸，但看到其他傷友們的信心與勇敢，也讓我慢慢增加對自己的信心。這一待就是八年多，我本想就這樣一直做下去，但因為家裡經濟的關係，我進入現在這家服飾公司。因為員工簡單，並不像外面的公司鈎心鬥角的，所以一切都很平順。

直到二○一五年初，我發現臉上的腫瘤惡化。而且因為腫瘤太大，壓到氣管，導致無法呼吸，必須馬上開刀氣切，以保住自己的性命。很幸運的是，我遇到了好的醫師團隊，好的主管、同事，更重要的是一直陪在身邊照顧我的媽媽。在這半年療養的時間，只

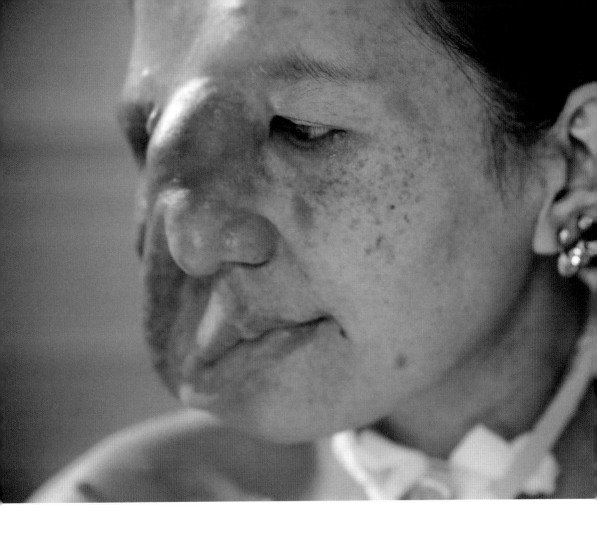

彩妝感言 | MAKEUP THOUGHTS

要身體狀況一不穩定，都是媽媽陪著我來來回回進出醫院。直到五月，我的身體狀況略為穩定後，才又回到工作崗位。

因為我的腫瘤至今仍無法全部去除，在同年的十月又要再一次進手術房，切除局部的腫瘤。我知道這條路很漫長，但我相信一定可以撐下去，因為我還有支持我的家人、朋友、姐妹。為了不讓他們擔心，我會很勇敢的繼續走下去，我更相信自己的人生有無限的可能，把握每個機會，全力以赴，讓自己的人生沒有遺憾！

首先，感謝這次來參與的工作人員。這次會來參加，起初是因為美麗姐，她是我最好的朋友，當然義不容辭。另外一方面加上自己本身好奇心驅使，讓我想來參與這個有意義的活動。造型師Lilian為我精心妝扮，為我設計我所想要的精靈模樣。看到這樣的我，自己也覺得很不可思議，非常的驚艷，就連同我一起去的朋友，也嘆為觀止，更讓我佩服Lilian的技術。而且令我感受深刻的是，這個從小陪我長大的印記，原來也可以如此美麗。所以我捨不得卸妝，就這樣帶妝回家了，因為希望媽媽也可以看見如此美麗的我。真的很開心，也好興奮，希望下次還有合作的機會！

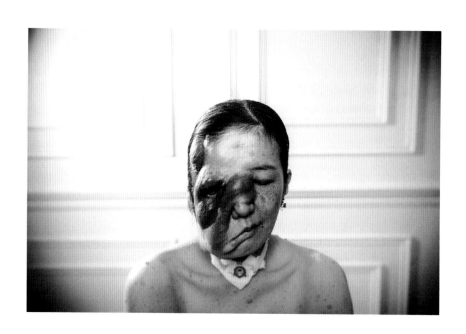

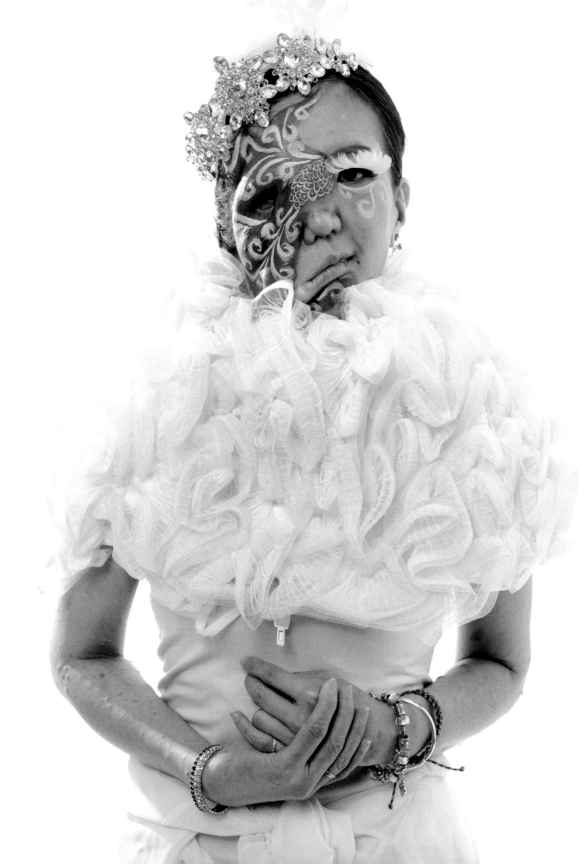

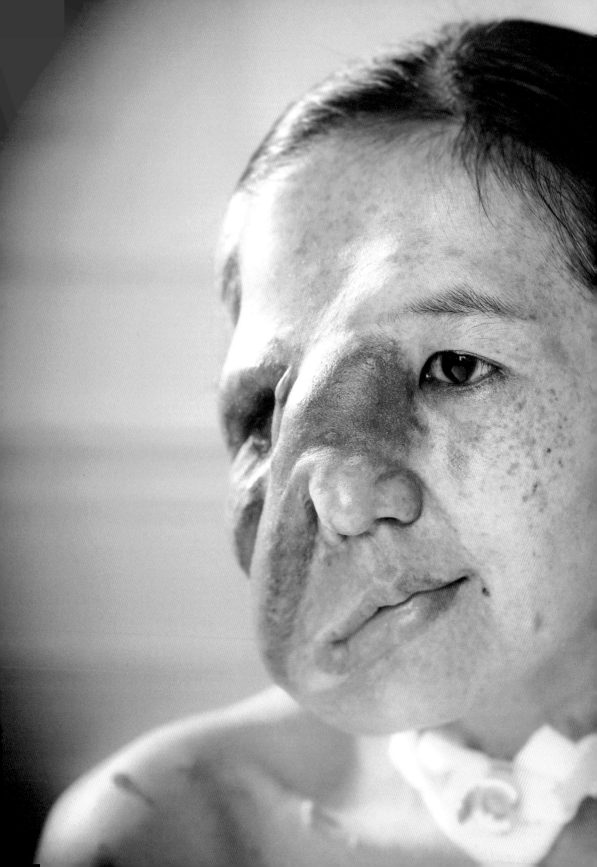

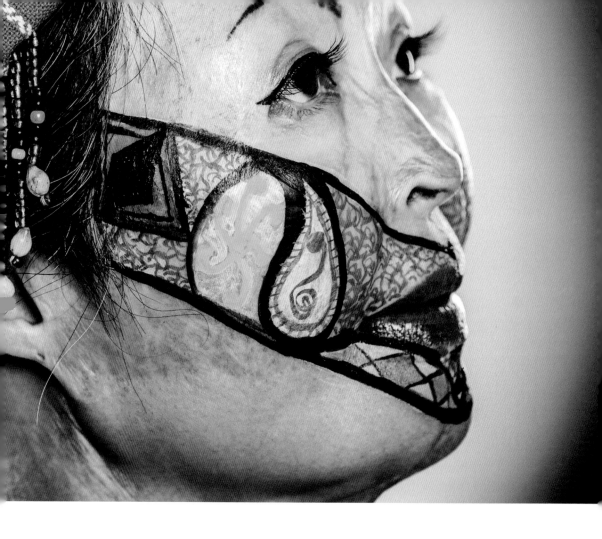

高 藝禎

一 生命故事 一 LIFE STORY

我是高藝禎，來自泰雅族部落，是原住民單親媽媽。二〇〇〇年時，因與男朋友爭吵，被潑灑硫酸，導致臉部身體大面積受傷，一夕之間被迫面臨家破人亡。

在加護病房三個月每天面臨插管，一次次的清創跟植皮手術，使我一度想放棄生命。但想到兩個年幼孩子，便放棄了這個念頭。在這期間，很感謝陽光基金會的老師及朋友們，讓我得到平靜及依靠。出院後本打算回到故鄉靜養，怎料一場颱風摧毀了我們的家，不得不離開家園另謀出路。

下山後面臨生活上種種的壓力，使我罹患了憂鬱症。生意失敗後，生活更是陷入困境，好幾回想自我來逃避現實，但看到兩個兒子，心總是放不下。還好朋友介紹了公部門的臨時工作，才慢慢穩定下來。幾年前山上唯一可以依賴的家遭逢火災，所有的家當付之一炬，那時才知道什麼叫真正一無所有，我望著兒子放聲大哭，久久不能自己。幸好兒子總是在我身邊陪伴著我。有一天看到白水老人的義診影片，知道自己至少比上不足比下有餘。所以更應該積極努力，追隨自己的熱情，走出一條屬於自己的路。

因緣際會認識了教原始點療法的劉醫師。一年來，我常跟隨著劉醫師四處去義診，並從劉醫師身上

學習到凡事多為別人設想，凡事感恩及珍惜。此時，我再度失業，但這一次沒有太多難過，順勢跟兒子加入了協助弱勢團體蓋房子的寶島義工團第一團，也因此認識了不少好朋友。

二〇一一年，寶島義工隊理事長說要幫我在山上那塊地蓋房子，我怎會想到，一個無心插柳的行善，福報在自己身上。回顧這一切，我不怪任何人，對傷害我的男友沒有恨，只剩下滿滿的感謝，感謝劉醫師，讓我知道自己是有用之人；感謝義工團，讓我了解到付出即是獲得，還接納我更讓我有了溫暖的家。

此刻的我已經走出陰霾，我會不斷的期許自己，將傷痛化作大愛，未來有更多能力與能量可以為人服務。

彩妝感言　MAKEUP THOUGHTS

當接到好友美麗姐說希望我參與紀錄片，不假思索就答應了。

但每次要去拍攝時都遇上不同的意外，不是遇到農忙，就是有一次一早下山，卻在半路遇到車子拋錨，路上電信無法聯繫，真的一波三折！心中十分難過和抱歉。

自己也以為就這樣結束了，沒想到美麗私訊說最後一場拍攝要把握，於是硬著頭皮從山上跑到都市。很高興參與此次的紀錄片，感謝許多人的結合與犧牲，才能促成此次的拍攝，辛苦了所有的你們！

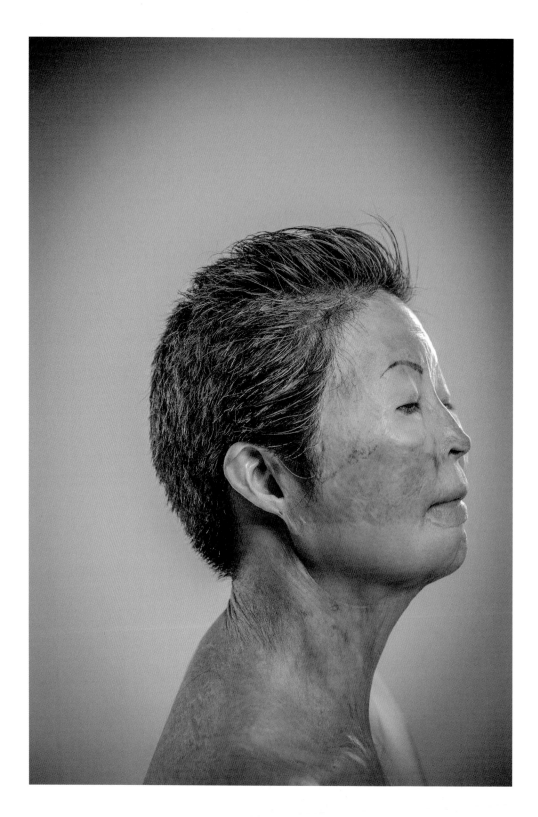

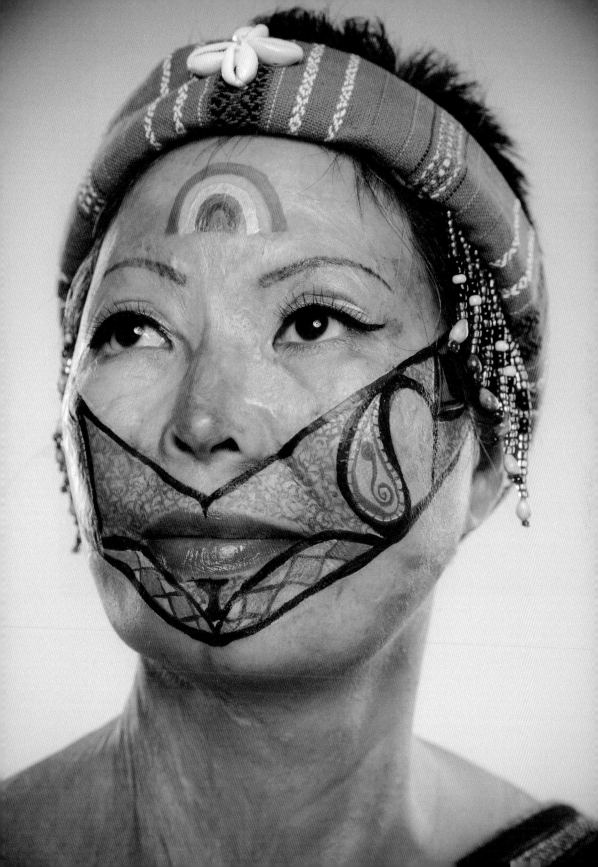

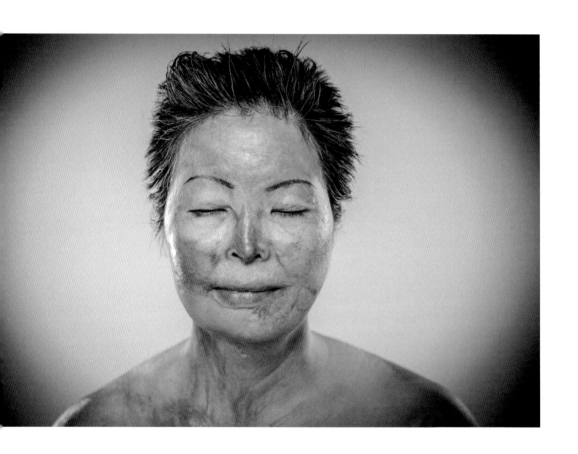

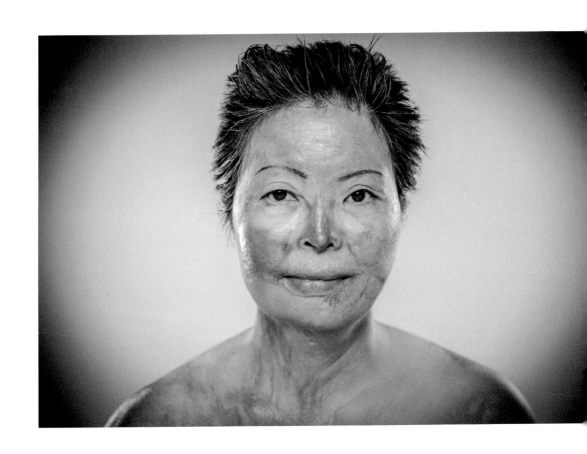

呂 明玉

我天生就有紅紅的印記在我的臉上和身體上。小時候鄰居給我取的外號是「紅關公」，看到我就會喊：「紅關公來了！」我很生氣，但又不能反抗，只好在功課上用功，成績都維持在全班前五名，只好在功課上用功，大家便不再取笑我。也因為我常常幫同學的忙，同學們都對我很好。

考上台北護專後就讀的第二天，輔導主任就約見我，說我的外表將來會影響到我的工作，勸我退學。就這樣我離開了學校。回到鄉下後，母親甚至說要把她的皮來幫我補臉。現在回想起來，父母那時一定很內疚。過了幾個月渾渾噩噩的生活，我決定不可以再這樣下去讓父母擔心，決定重考後，我考上了文化大學。

學校裡美女雲集，加上陌生的環境，我一點信心和安全感都沒有。感謝我的同學

們對我很好，我也培養了勇氣與信心。但四年很快就過了，畢業就得面臨就業問題。園藝系就業的路本來就很窄，畢業時失業率又很高，再加上我的外表，工作更難找了。畢業後的前十年的工作一直都不穩定，直到我申請了身心障礙類別手冊，靠著它我考上了公務人員。生活穩定了，也有時間去當義工，豐富了生活，也學會了包容，得到更多的友情。

可是我在感情路上並不順利。大學畢業後，我認識了一位男生，他說他很欣賞我，覺得我很有親和力，跟我在一起感覺很好。我問他為何不帶我回家，他說怕他媽媽不會接受我。我再一次因為外表受到挫折，只好無言的結束這一段感情。這個社會真的是外貌協會呀！

其實要感謝這些曾讓我受挫折的人們，我才能在一次次的淬煉中，勇敢和誠心的接納我的印記，堅強的面對自己的人生。這既然是不會改變的事實，只有讓自己心境轉個彎，才可以有更開闊的境界，讓自己生活得更自在。我的印記就是我的一部分，我要愛它、謝謝它。因為它，我才有與眾不同的人生。

前往陽光傷友大會中，美麗提起她想讓傷友們的印記，用彩繪的方式凸顯出來，讓大家用藝術的眼光來看待它們。我覺得這個構想很好，印記不是讓你自卑的，而是讓你變得勇敢，因為它，你的人生變得更亮眼。

Lilian是這次的義務化妝師，這個活動也是她主動提出的。她不止想把大家臉上的印記畫得美美的，還想幫我們增強信心。這讓我感動好久。

Lilian幫我設計了莊嚴神聖的造型。過程中她十分貼心，讓我們在一個沒有壓力的環境中化妝。感謝美麗給我這個機會，感謝Lilian讓我重新認識我的印記。感恩！

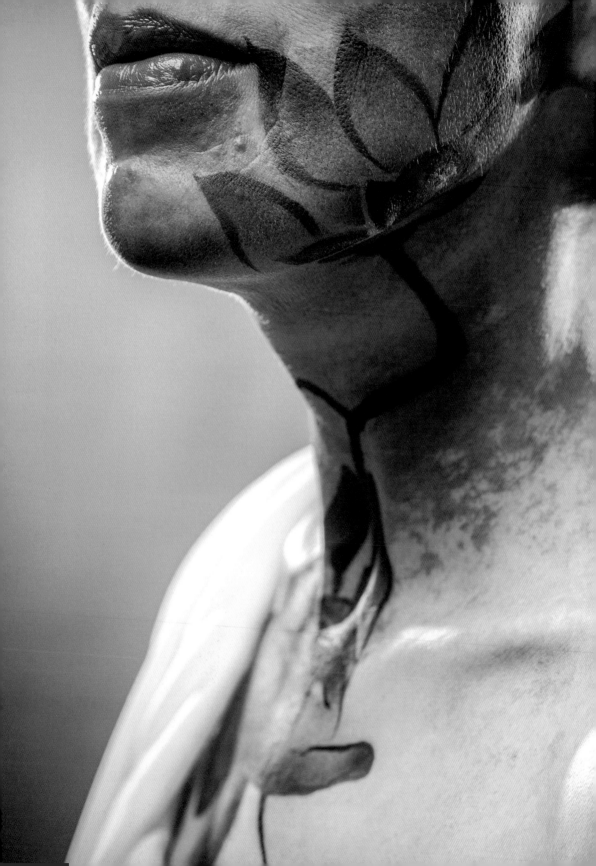

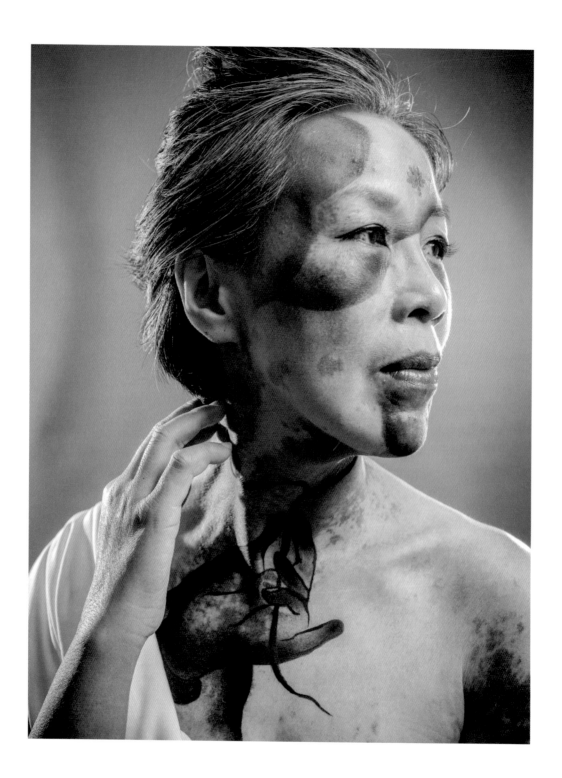

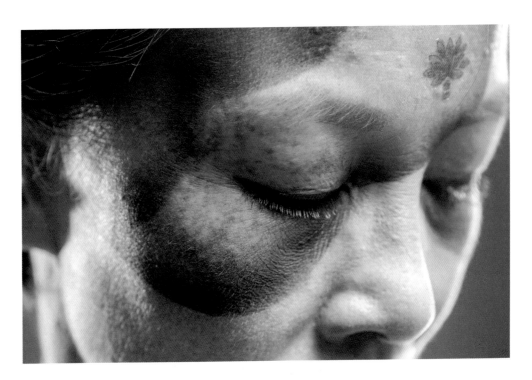

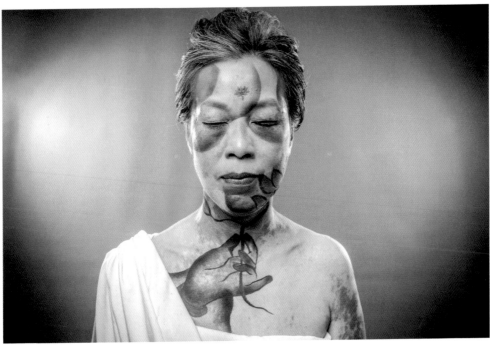

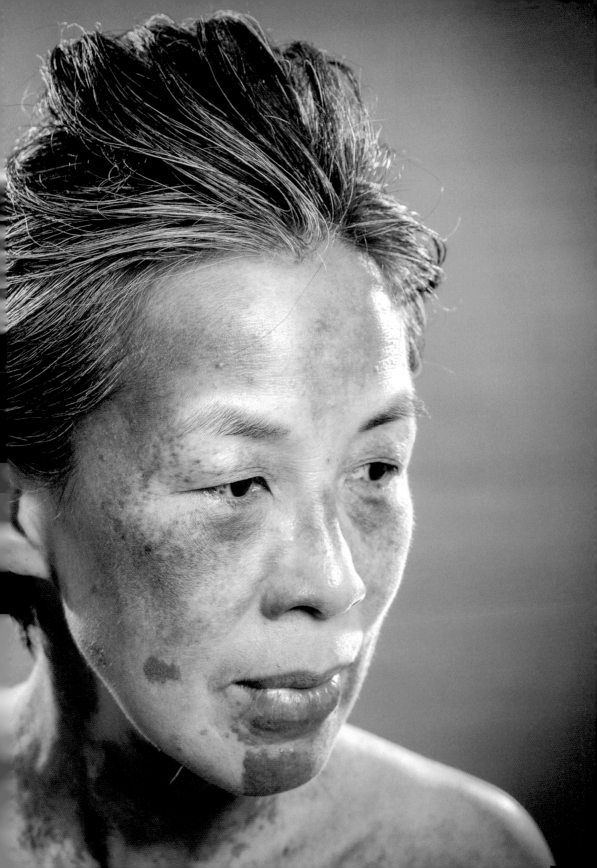

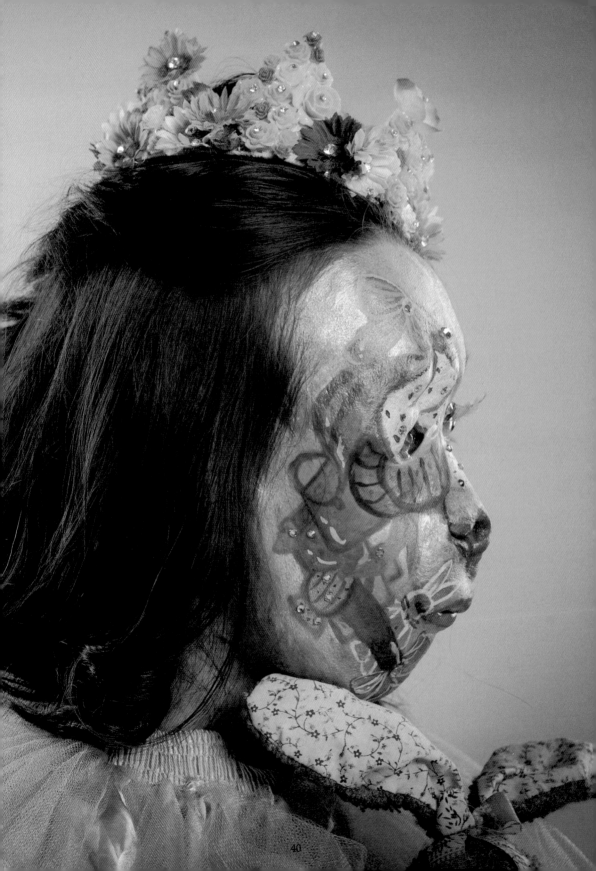

黃 昶瑾

出生的時候，我右邊的臉上就多了與眾不同的記號。原先家人認為慢慢就會變小不見，但這個記號卻隨著我的年齡逐漸的長大了。

我該慶幸，國中小遇到的同學都對我很友善，所以不太會被霸凌。一旦我被欺負，反而會有同學挺身而出。同學們也會主動找我出去玩。因為他們，讓我更加勇敢走出來面對社會大眾。但多數民眾看到我的臉依舊會嚇到退避三舍，甚至口出惡言……但對我而言早已習慣了，就假裝沒有聽到與看到。印象最深刻的，是跟著陽光基金會的朋友出去玩時，有一個清潔阿嬤看到我的臉並向志工：「她為什麼要戴著面具嚇人？」當聽到志工的回答：「她並不是戴著面具，而是疾

病影響的關係。」此時阿嬤也請志工向我道歉了。

大約九歲時，才知道自己的疾病是「多發性神經纖維瘤第一型」。它不但影響到我的臉型，到後來甚至影響了我右眼視力僅剩下光感。到了高中，進長庚醫院準備完全切除有如藍球般大小的它時，才發覺它早已影響我右耳的聽力。此時才知道，為什麼上課老師在我右邊叫我名字的時候我沒有聽到。真的很謝謝老師當時的體諒！

現在的我，如果出門遇到不友善的眼光，我會回應給對方一個微笑，通常對方看到後也會跟著微笑。只可惜腫瘤在我身上又開始作威作福了！現在我每天都要跟頸部的腫瘤努力抗衡，大多數時間只能在家裡休息。我一直期許著自己的身體可以恢復健康，好讓我可以再出門讓人們看見我的疤痕。不論是臉上的疤痕，還是大腿上的疤痕，都是陪伴著我走過這些日子的好朋友。

以前被人說過：「你大腿受傷這麼嚴重為什麼還要穿熱褲？」為什麼受傷就不可以穿？至少我喜歡我自己。我可以接受這不完美，

得知美麗姐的疤痕彩繪化妝的時候，我就想自己臉上的疤痕其實不多，到底化出來會如何？又擔心要去化妝忽然不適應怎麼辦？所幸那天疼痛感沒有那麼劇烈。

化妝那天，我其實相當緊張，因為要拿掉右眼的紗布讓彩妝師彩繪。而我的眼睛如果受到風吹等原因就會不舒服，生怕突然的不適影響大家的進度。當看到彩妝師的完整作品時，自己深感驚訝，有小兔子、蝴蝶結，還有杯子蛋糕……OMG這真是太幸福了！原本擔心閃光燈會讓右眼很不舒服，結果擔心是多餘的，因為我玩得很開心！

也希望這不完美，可以讓更多人看見，學習到我們並不是異類，我們也是一樣生活在這世上的芸芸眾生。

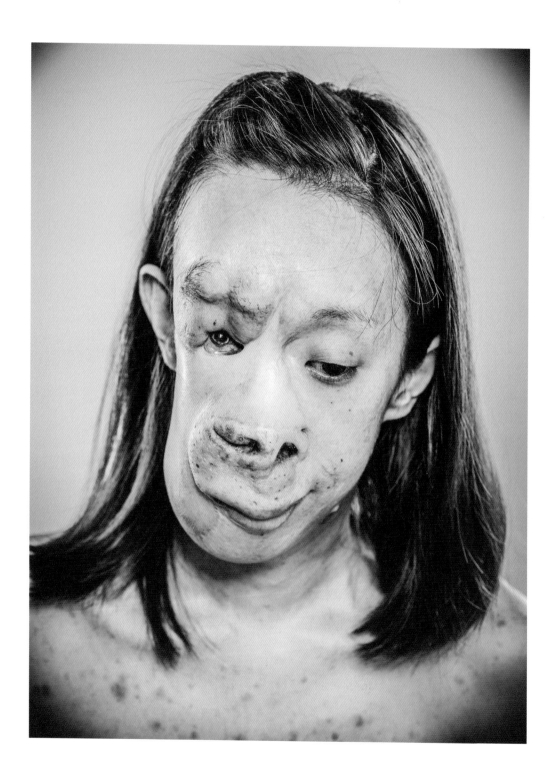

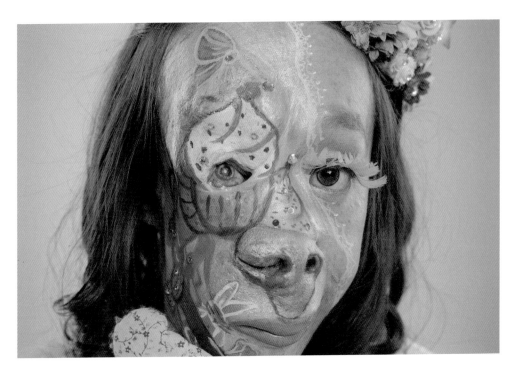

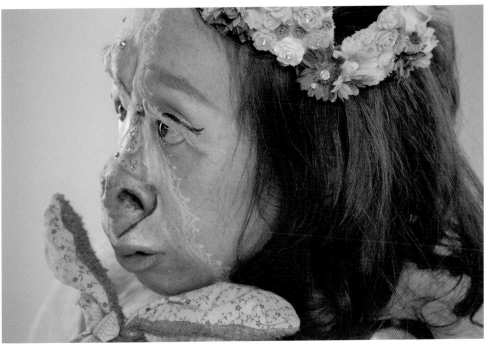

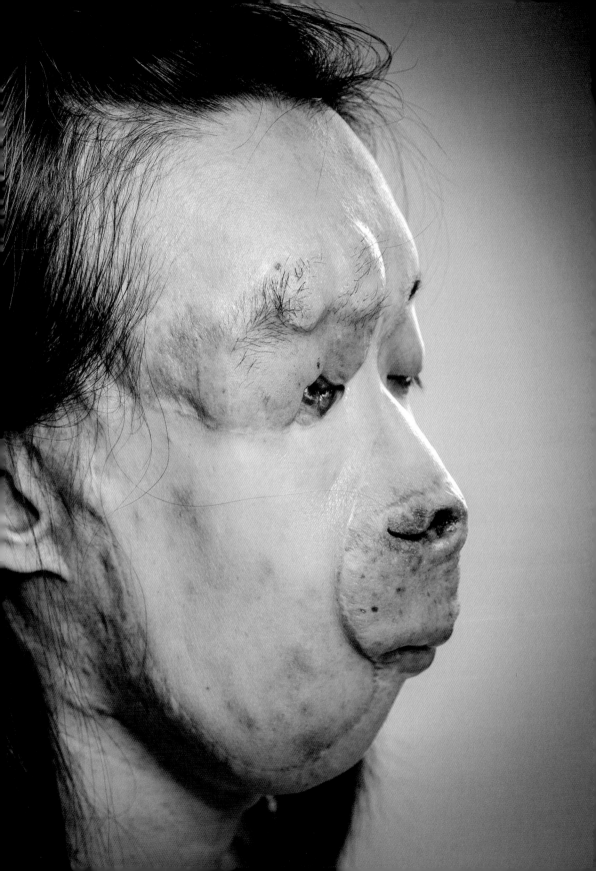

陳 賜恩

— 生命故事 — LIFE STORY

我以前是個水電工，在二〇〇七年的一次工作意外誤觸高壓電，猶記那一瞬間二萬二千伏特的電壓，從手進去竄流全身從腳踝出來，造成臉及身體百分之五十五的二三度燒傷，住院四十幾天才比較清醒，又經過長達兩年的復健，才慢慢恢復健康。

因為受傷後手腳不方便，無法做粗重的工作，已經不能負荷原來水電工作，為了生活只能轉業，經過思考後我去考職業駕照，現在是個專職計程車司機，剛開始時熟悉路線跟遇到喝醉酒客人最辛苦，曾經發生客人路邊招手停車後坐進來，看到我的臉又跳下車事件，想想難道我要一直逃避嗎？至少開計程車不用依靠別人，好不容易救回的一條命，卻又經不起小小打擊，那活著又有什麼意義？雖然如此我也沒放棄，更何況我也不想造成家裡負擔，就此一轉念也就繼續下去了。

目前跟從事補教業的兒子與兩個孫子同住，也還繼續手術當中。現在我唯一的希望就是，一家人住在一起，每天都快快樂樂的開車，平平安安回家。

— 彩妝感言 — MAKEUP THOUGHTS

這次的體驗很新鮮，也很難得。在專業的攝影棚裡，有專業的化妝老師及攝影師。在過程中老師很辛苦的幫我化妝，完成後發現，原來也可用疤痕展現出不一樣的自己，原來疤痕也可以拿來創作，真的是一個很難忘的經驗。

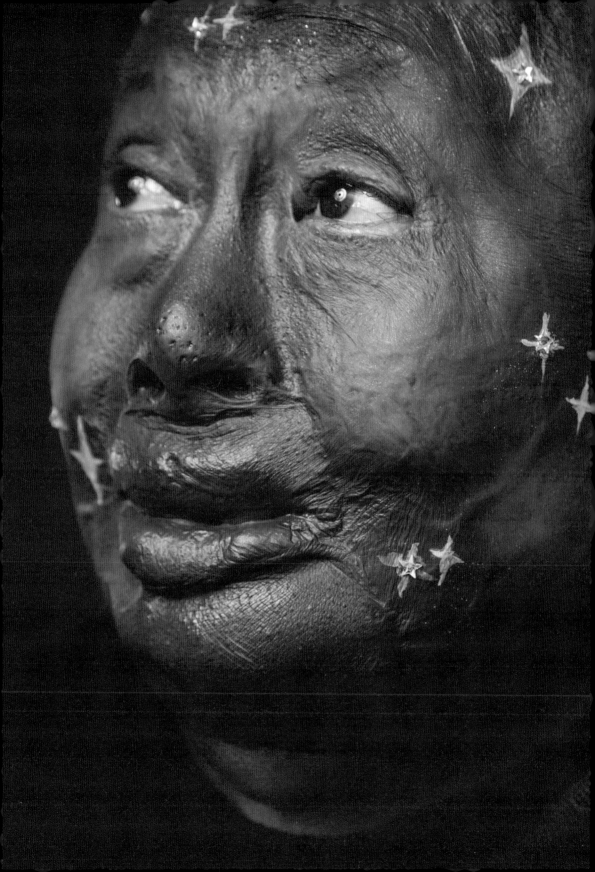

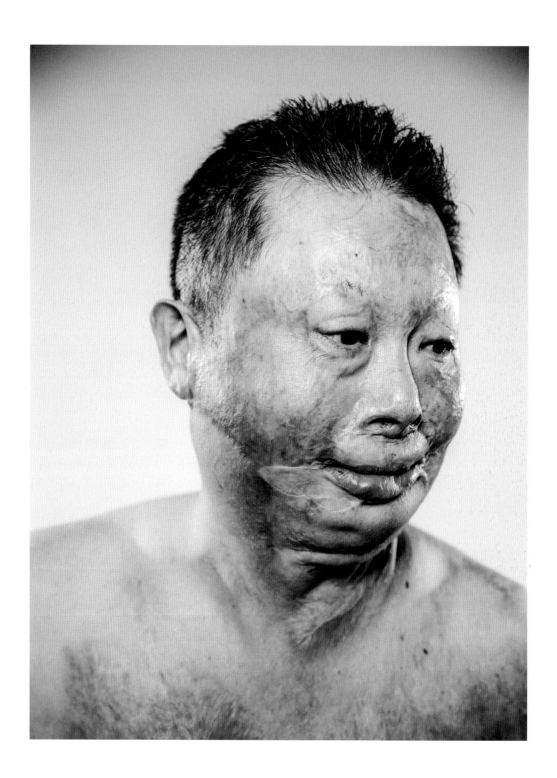

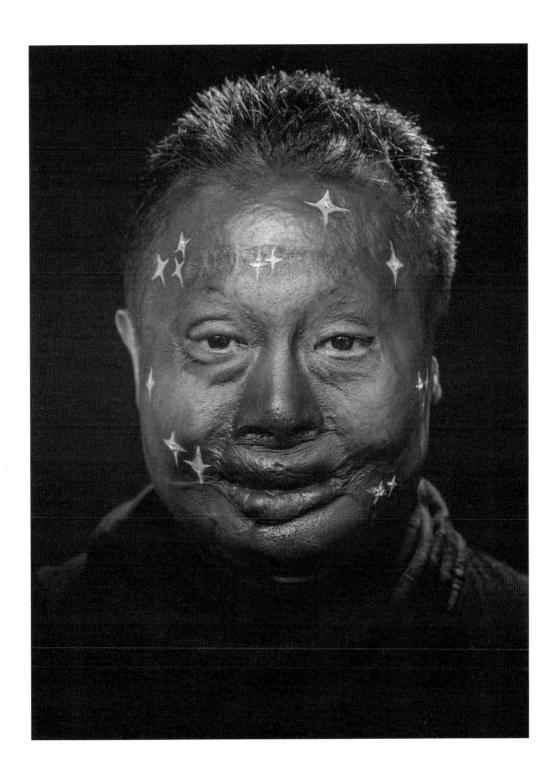

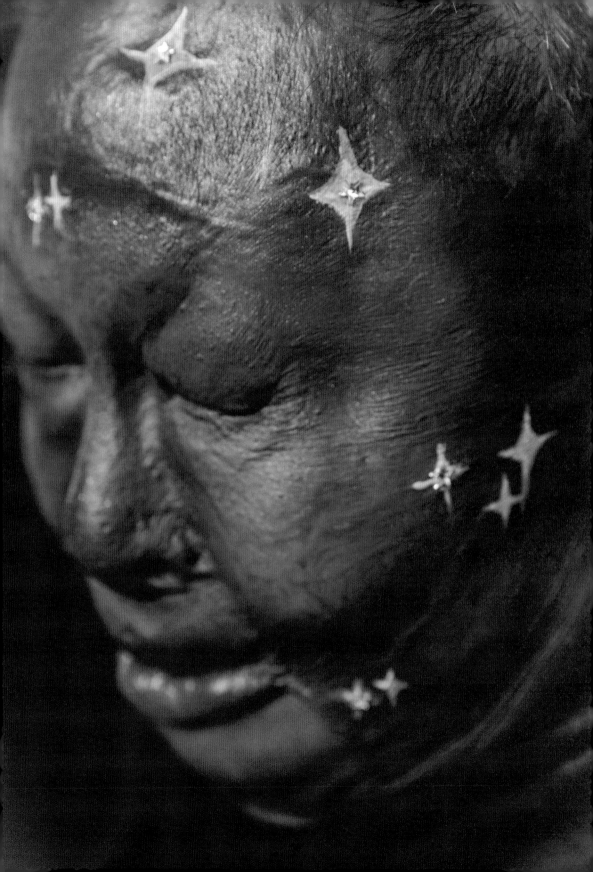

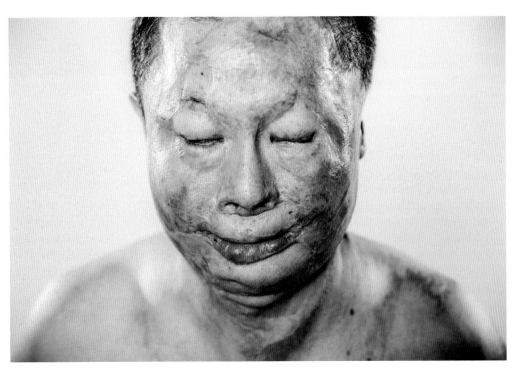

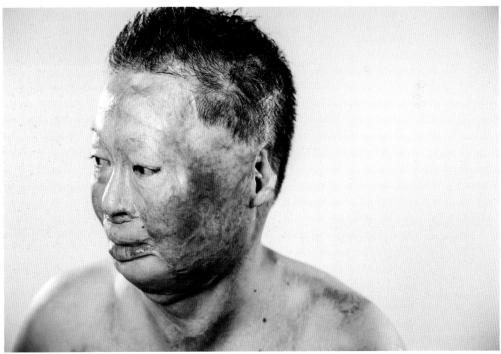

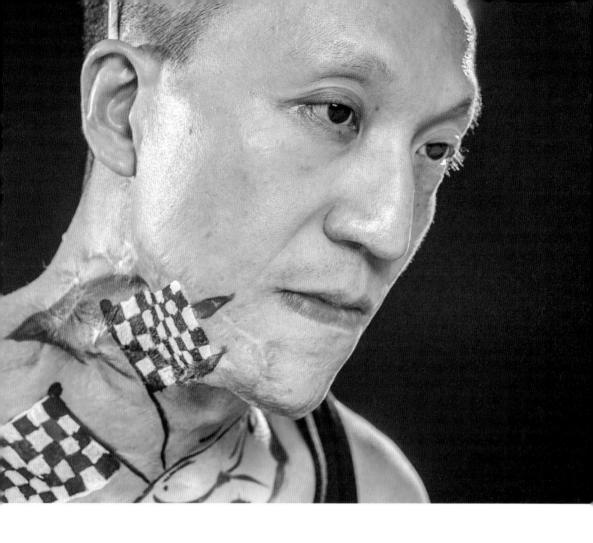

楊 忠民

一 生命故事 一 LIFE STORY

二十四歲的那一年，正當事業才剛起步，我卻因一場工作意外遭一萬二千伏特的高壓電電到，導致全身一半以上的皮膚電灼傷。同時也因為高壓電竄流過視神經，造成左眼職業性的白內障，曾經一度幾乎看不見。後來在林口長庚醫院醫療的過程中，開了三十幾次刀，才從死神手裡救回來，從此也改變了我整個人生。

也許是大難不死，必有後福吧！讓我在人生最低潮的時候，遇到一位與眾不同、願意陪伴我一輩子、不離不棄的好老婆，還賜給我兩個既聰明又乖巧的兒子。

受傷至今也已二十多年了，其中奮鬥的心路歷程，並非用紙筆就能簡單形容！感謝這一路來辛苦照顧我的家人，及曾經協助我做復健治療的陽光基金會，還有身邊所有幫助過我的朋友。

雖然在人生的道路上走得比別人辛苦，但慶幸的是，在經歷的過程中體會到人生的百態，讓我更加懂得知足、感恩，甚至回饋！希望藉由自己切身的例子去鼓勵陽光基金會的一些傷友，能夠勇敢的走出來。

人生的際遇本來就各有不同，也許我們無從選擇命運的考驗。但慶幸的是，我們可以決定用何種態度來面對生活。唯有勇敢地去接受不可以改變的事實，

才能夠創造出可以改變的機會！與傷友共勉，感恩！

彩妝感言 | MAKEUP THOUGHTS

首先非常謝謝幕後策劃這次專案的美麗姐，提供給我這次永生難忘的機會。同時更要感謝所有參與的幕後工作人員及各位傷友，尤其是辛苦的化妝師 Lilian！

在受傷以後，我就不曾奢望可以與一般人一樣享有平權，而且始終覺得自己是屬於跟別人不同世界的人。

然而藉由這次的另類演出，讓我享有超越一般人可能也沒有過的一次經歷，同時也更提升了我對人生觀的不同看法。而且在過程中，看到經由專業化妝師的巧思，幫助傷友完成這輩子或許都不可能的夢想，真是非常感動！

最後想藉此與傷友分享一段座右銘，希望可以鼓勵更多的傷友能勇敢的走出來：人生不會因為有手有腳就變得完美，也不會因為身體的殘缺就注定不完美。

永遠不要為自己的不完美自卑，在你自怨自艾的同時，世界上有人正為自己殘而不廢的生命而滿足！

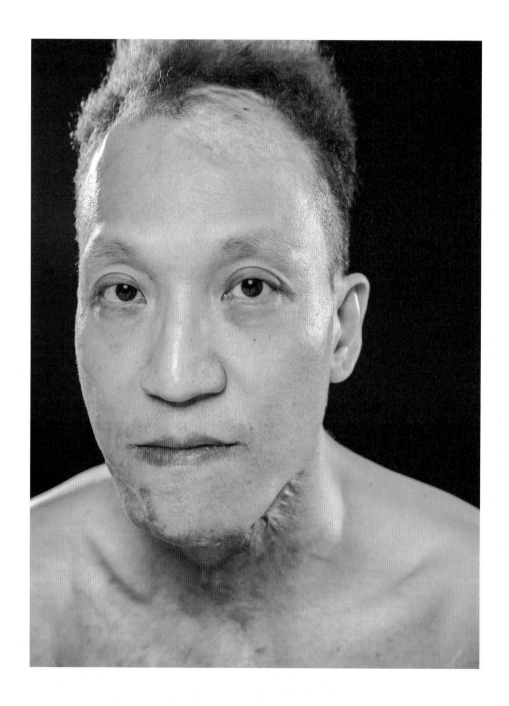

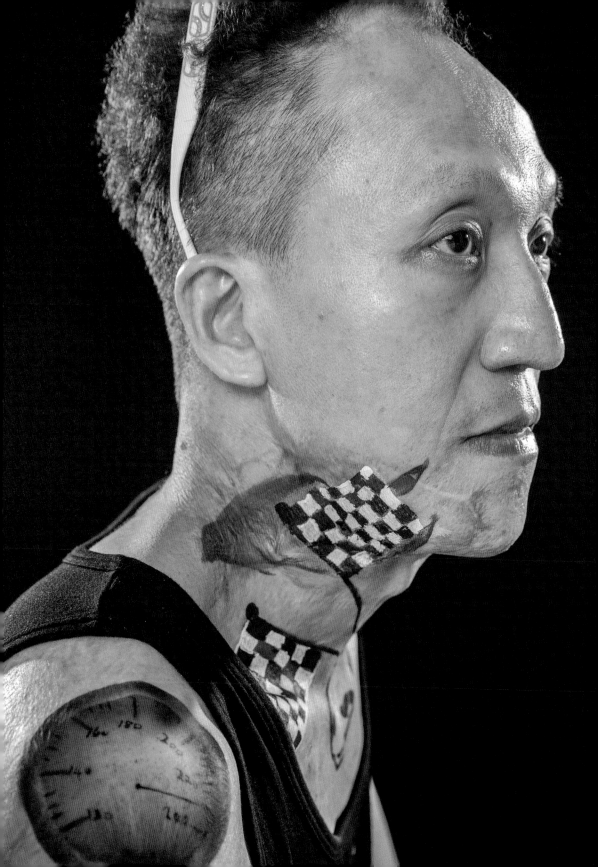

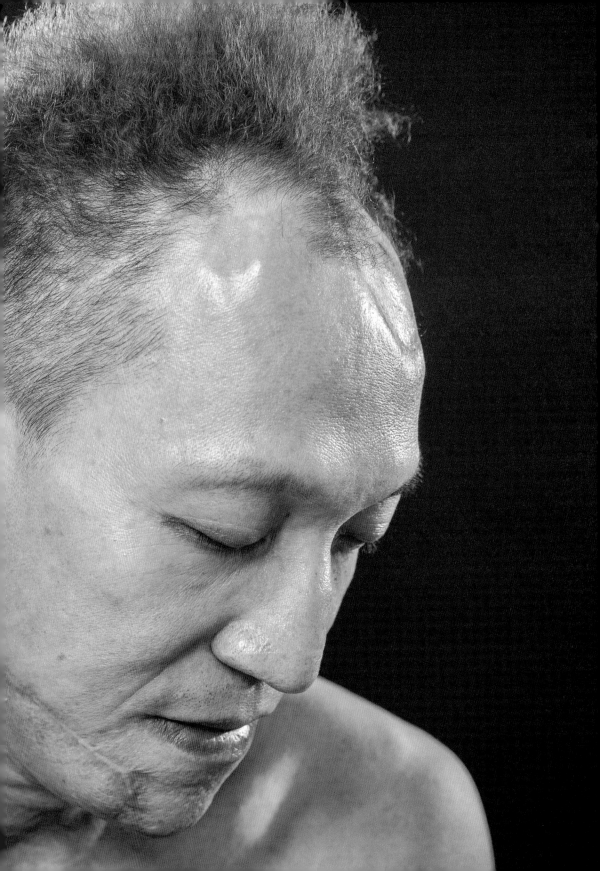

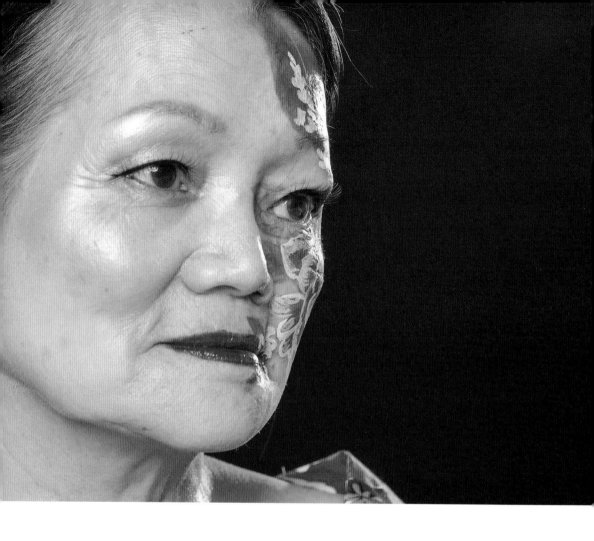

韓 淳伃

我叫韓淳伃，出生於台灣高雄市，在家排行老大。家裡有父母、妹妹及兩個弟弟，是一個純樸小家庭。

在我還只有九個月大時，因為媽媽一時疏忽，將烤尿布的火盆放在嬰兒車旁，而當時還是小嬰兒不懂事的我，竟用小手去抓火盆上的尿布，結果從此造成了一輩子的遺憾！雖然身體沒有大礙，但臉部和手都造成了嚴重的燒燙傷。

所幸，從小求學的過程當中，同學都對我很好。也可能因為年紀小，所以沒什麼特殊的感覺，頂多就是不認識的同學，會因為好奇多看一眼，或年紀大一點的我，竟用小手會說：「唉唷！怎麼這麼可惜？」之類的話。一直到了初高中時，因為長大了，愛漂亮了，就開始埋怨父母，當初為什麼要救我！

直到自己當了媽媽，才體會天下父母心。因為對孩子的愛，才了解到當初父母不管花再多錢也要救自己的心情，因此才對從小就被燙傷這件事慢慢釋懷。

畢竟經歷了這麼多，從以前到現在也有過很多

彩妝感言 | MAKEUP THOUGHTS

得知這個彩繪專案，是因為陽光基金會的詠如詢問。基於好奇心的驅使，以及覺得只是知道這件事還不如親自經歷的想法，參與了這個專案。

從化完妝到看到的過程，真的覺得好美。這從小到大的疤痕竟然可以用藝術的方式呈現，有別於之前用遮蓋化妝的手法。雖然這種方式平常用不到，但就另一個層面來說，這無疑是一種用藝術展現傷疤的概念，不僅僅是變美，也會讓人對傷痕有不同的思考！

這是一次特殊又美好的經驗，也謝謝彩妝師Lilian、攝影師，及每一位工作人員，如果沒有大家的努力，就不會有如此美好與另人驚艷的作品，也不會讓我有這一次難忘的回憶，謝謝大家！希望大家同心協力，幫助更多的傷友，讓世界更美更溫暖！

的掙扎。面對這樣的變故，也是學習用不同的心態去面對才走出來。直到現在想要和傷友分享的是，既然快樂是一天，痛苦也是一天，那何不保持心情愉快，讓正面能量進來，朋友自然就會靠近，遠離孤單！另外，要追求知識、讀書，讓心情開闊，用健康及正面積極的態度來面對。因此我的座右銘就是：積極、樂觀、進取。和傷友們共勉之！

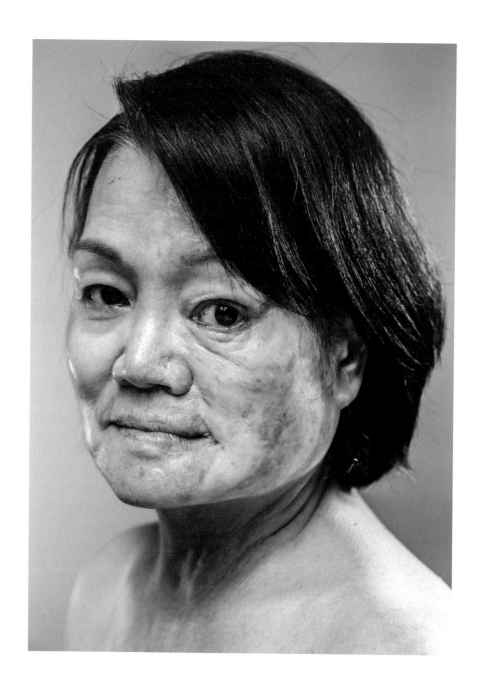

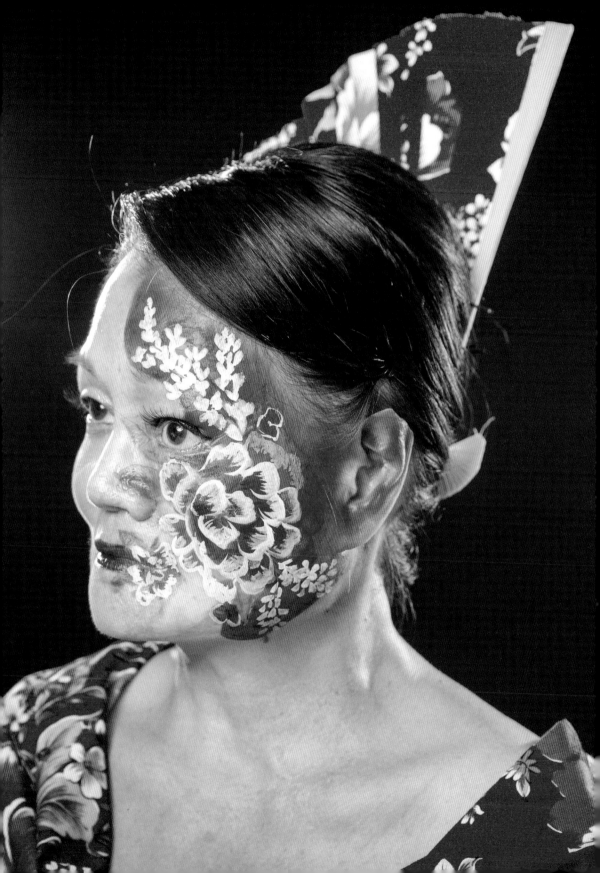

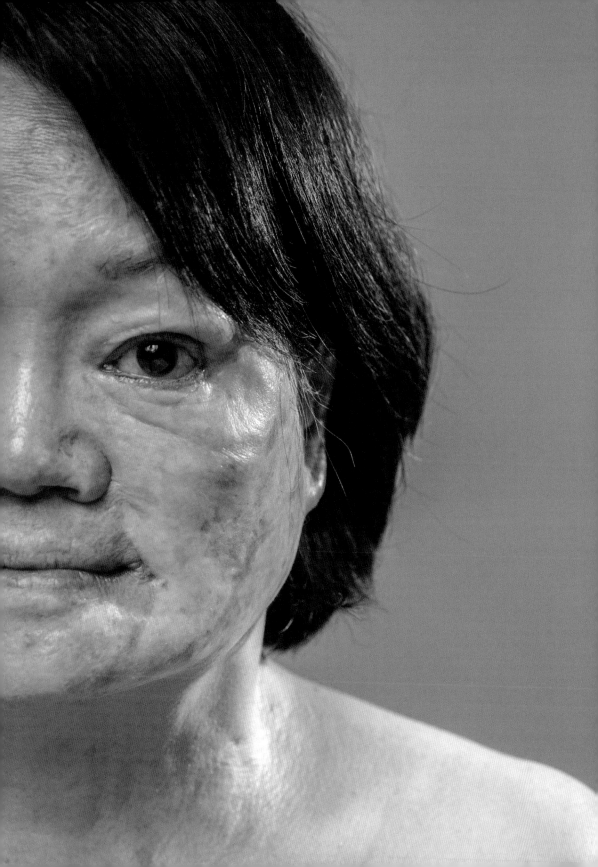

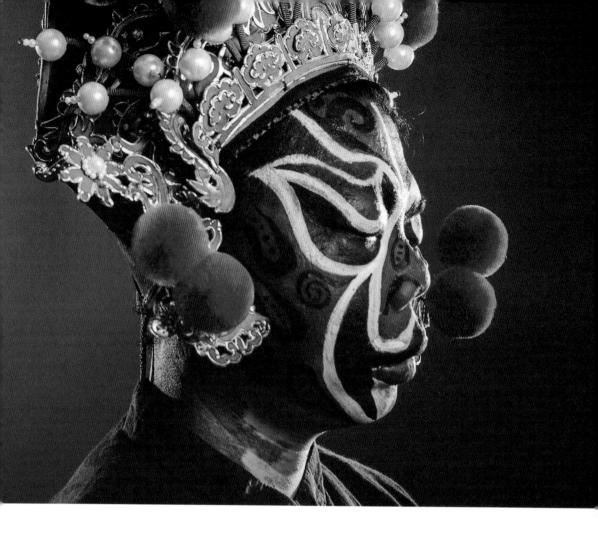

李 兆翔

我是李兆翔，有一個好吃又好記的綽號，叫「觀東主」。打從呱呱墜地的那一刻起，就有一整片紅紅的胎記陪伴著我成長！

小時候，這片胎記讓我努力學習去了解，為什麼外在環境會對有胎記的臉，有這麼多的歧見與不公平的觀點；或者，在不順遂時去探討，到底問題是出在我的臉上還是別人？甚至不停地自我探求，這片胎記對我的心理造成什麼影響？

什麼是我需要學習的人生課題與自我價值？生命的存在是否別具意義？這些問題都令我不斷地回觀與自我覺察。因為，當我們還不明白自己擁有強大力量的心是多麼重要時，往往會誤把胎記當成是業感招致的果，因而失去了生存的動力。

然而，只有經過深入的了解與探究我們本有的生命價值後，才能把屬於自己生命的藍圖發揮在自己的手上。只有我們自己，才能持續看見它的優勢而創造出更多的可能。

這時，胎記已然成為上帝賦予我們的恩典！如果上天安排了一個事件讓我們學習，一定會同時存在好與不好的兩個面向。因為它，讓我更能從不同角度來自我覺察。所以，帶著上天印記的我，比任何人都幸運！

在二○一五年九月陽光傷友大會的晚會中，美麗老師說她在策劃一場特別的彩妝活動，我當下決定參加！美麗老師見我不假思索回應的樣子，好奇地再問：「你不用再考慮一下嗎？」我肯定的回應：「不用耶！因為我想要的、所期待的就是這個，我終於等到這一天了！」因為有好長一段時間，我都不斷地體驗著完全不化妝，與上妝之後變成能符合一般普遍思想的平常人面貌，此兩者間的對照差異。

透過不同的自我感受，更進一步向內探究，自己是否有足夠的自信與勇氣去面對社會的期待，接受陌生人好奇的異樣眼光，和感受這種真實的反應。因為帶著印記的我是如此特別，除了遮蓋它之外，是否還能以另外一種更特別的方式來呈現有胎記的自己？它既是天生的，更是上帝賜給我們這一群人的恩典，一定有辦法讓它展現出最好的一面。所以，能參與這麼別開生面的活動，透過彩繪呈現完全不同的面貌，讓我有一種心想事成、隨心滿願的感覺！

最後希望能將這次這麼殊勝的因緣，化作世間真善美、社會心能源、人間心動力的創造力。感恩一切萬有眾善因緣，觀東主與眾共勉。

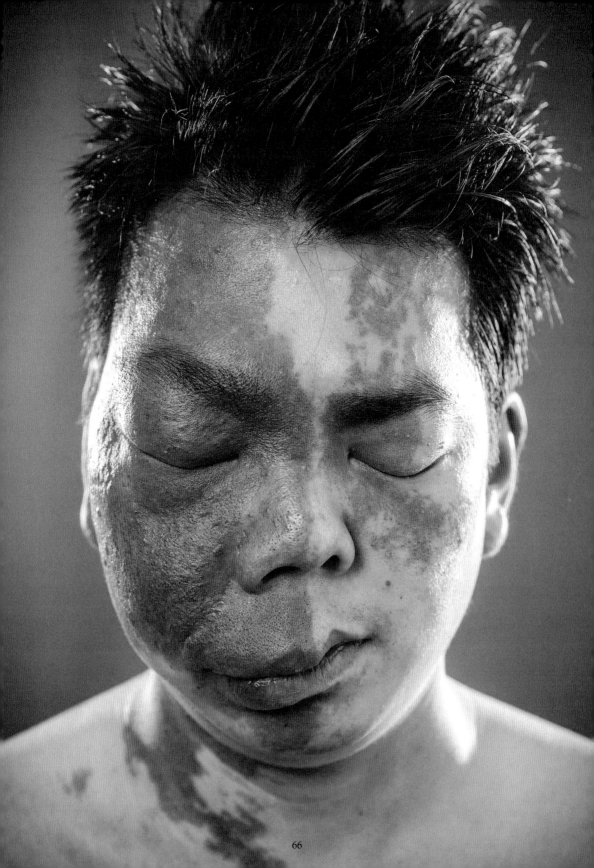

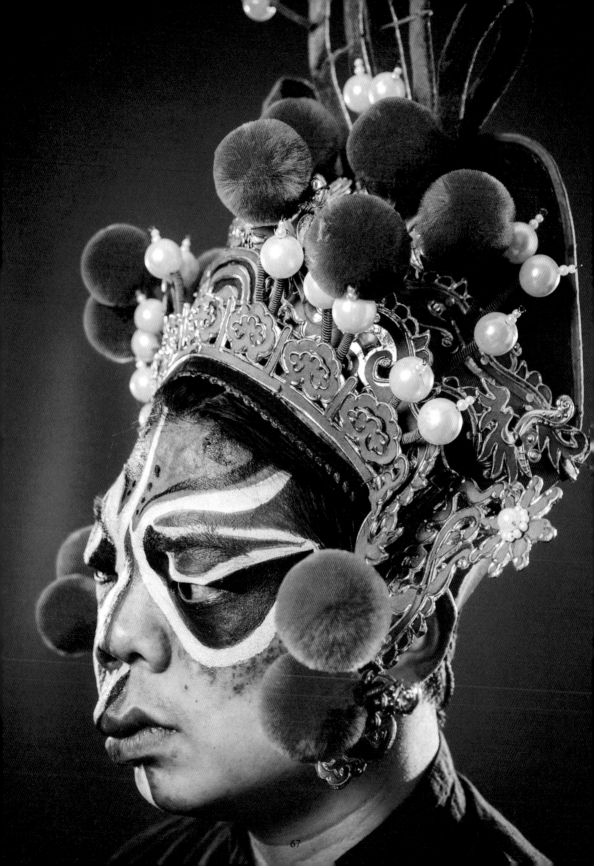

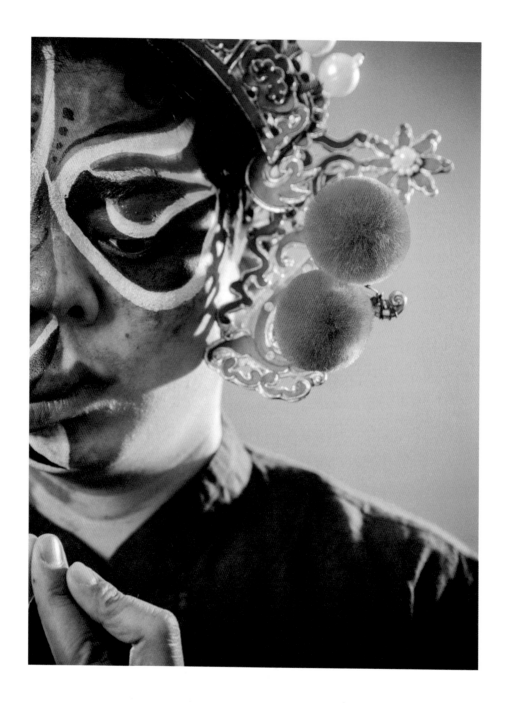

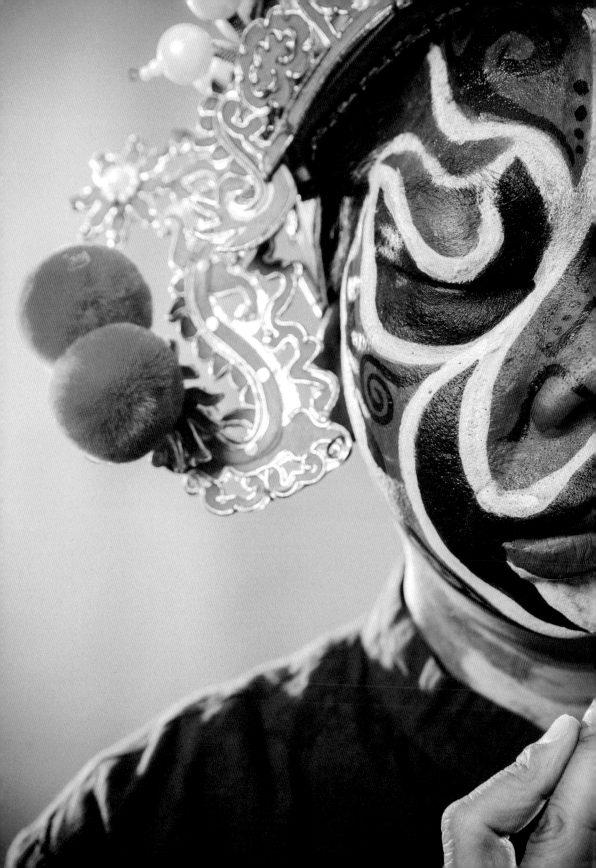

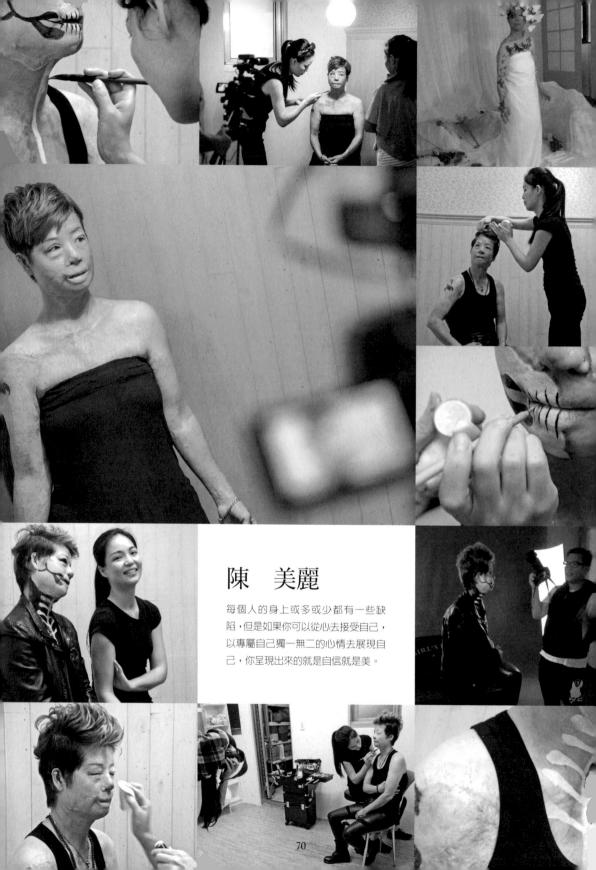

陳　美麗

每個人的身上或多或少都有一些缺陷，但是如果你可以從心去接受自己，以專屬自己獨一無二的心情去展現自己，你呈現出來的就是自信就是美。

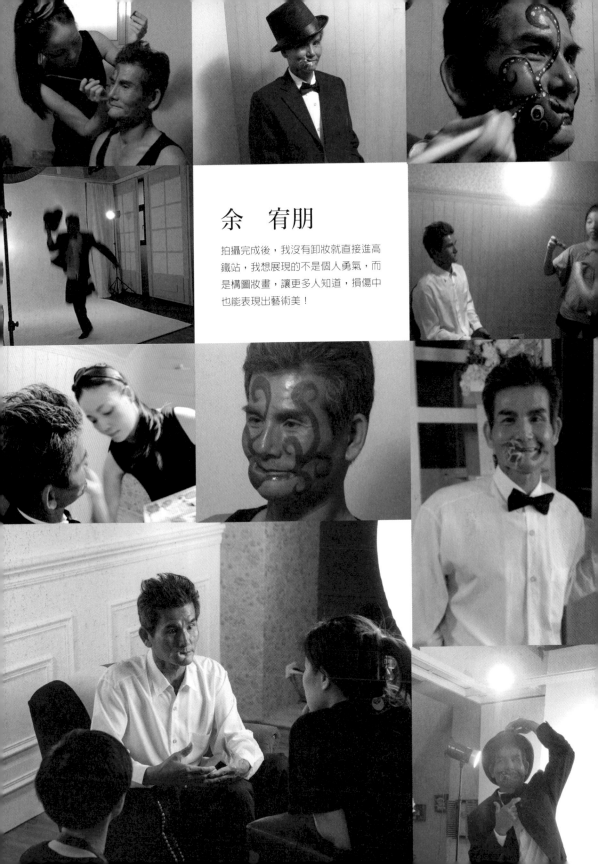

余　宥朋

拍攝完成後，我沒有卸妝就直接進高鐵站，我想展現的不是個人勇氣，而是構圖妝畫，讓更多人知道，損傷中也能表現出藝術美！

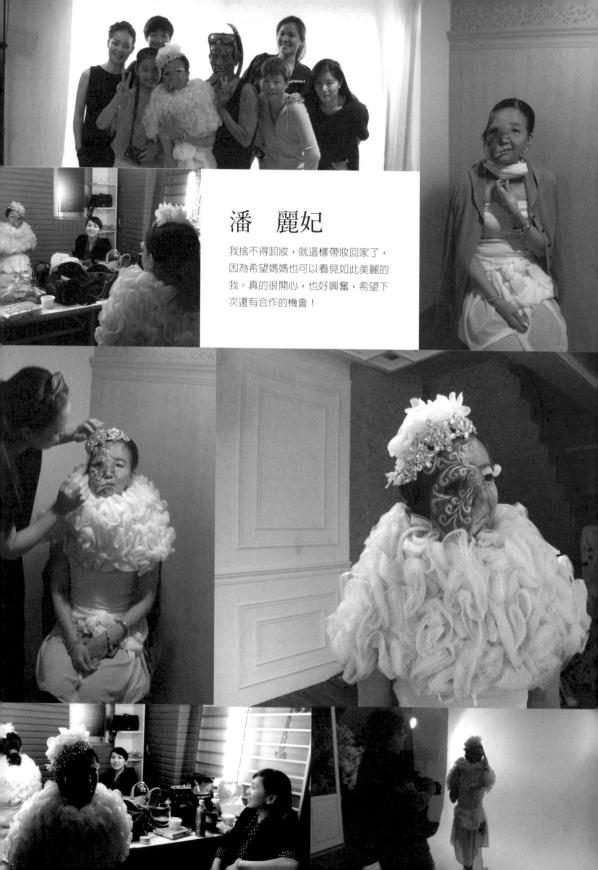

潘　麗妃

我捨不得卸妝，就這樣帶妝回家了，因為希望媽媽也可以看見如此美麗的我。真的很開心，也好興奮，希望下次還有合作的機會！

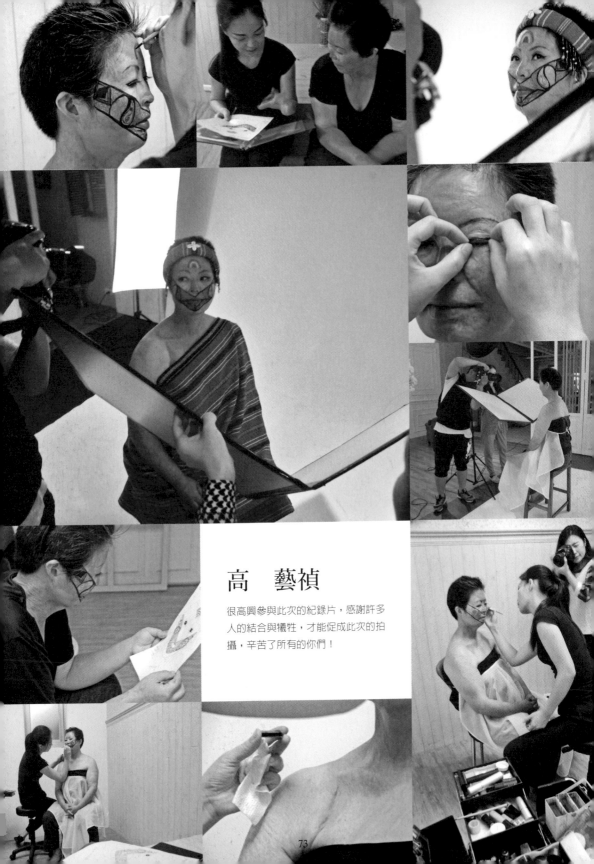

高　藝禎

很高興參與此次的紀錄片，感謝許多人的結合與犧牲，才能促成此次的拍攝，辛苦了所有的你們！

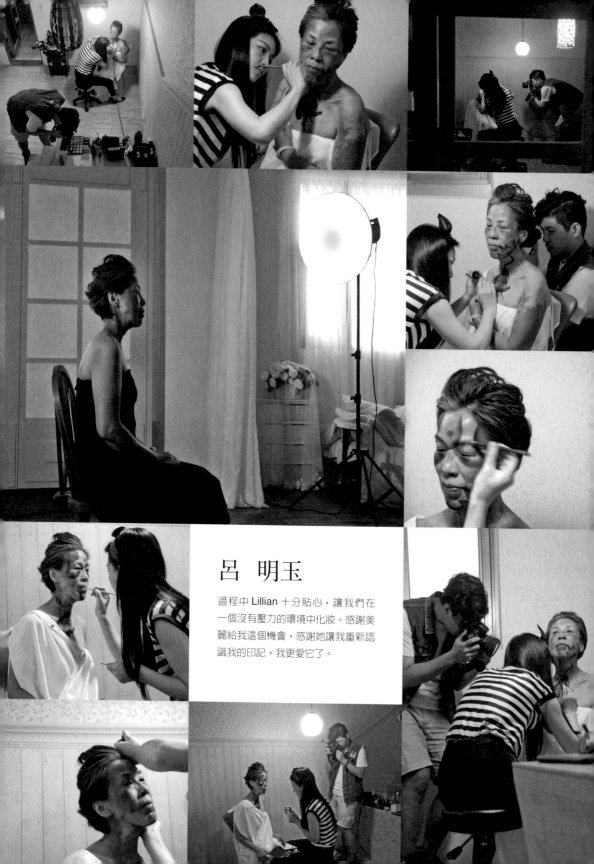

呂　明玉

過程中 Lillian 十分貼心，讓我們在一個沒有壓力的環境中化妝。感謝美麗給我這個機會，感謝她讓我重新認識我的印記，我更愛它了。

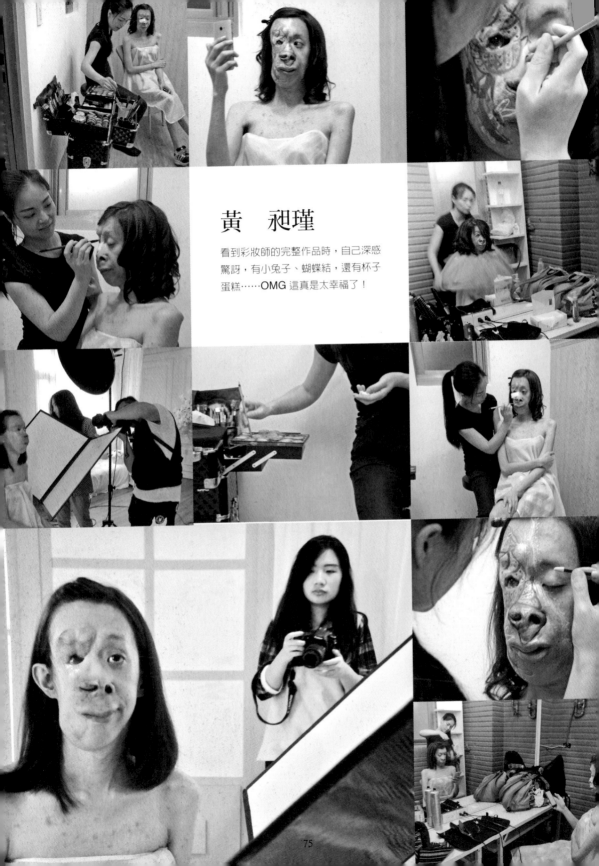

黃　昶瑾

看到彩妝師的完整作品時，自己深感
驚訝，有小兔子、蝴蝶結，還有杯子
蛋糕……OMG 這真是太幸福了！

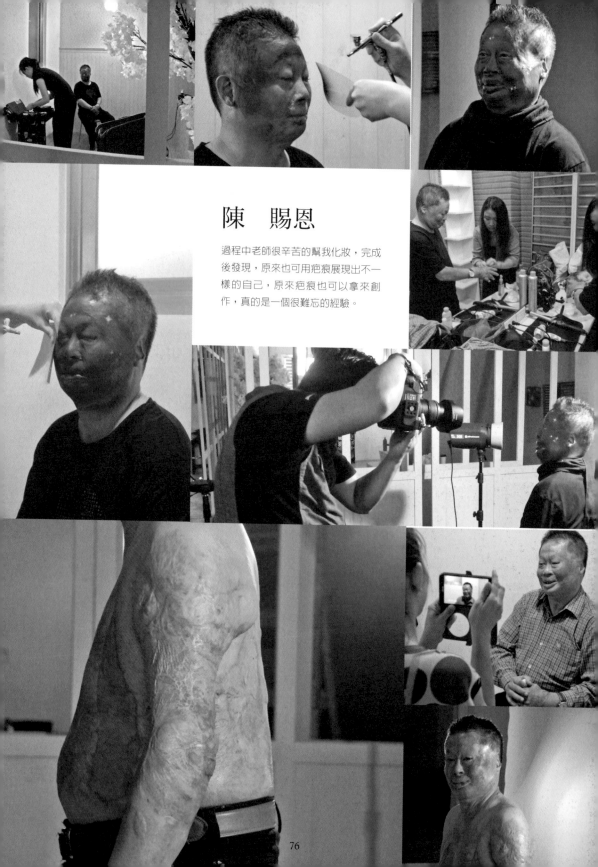

陳　賜恩

過程中老師很辛苦的幫我化妝，完成後發現，原來也可用疤痕展現出不一樣的自己，原來疤痕也可以拿來創作，真的是一個很難忘的經驗。

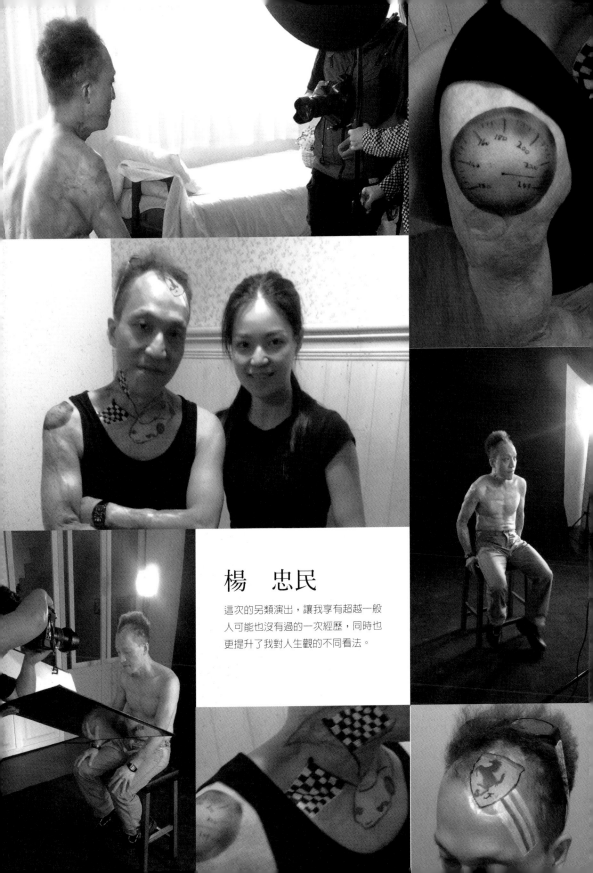

楊　忠民

這次的另類演出，讓我享有超越一般人可能也沒有過的一次經歷，同時也更提升了我對人生觀的不同看法。

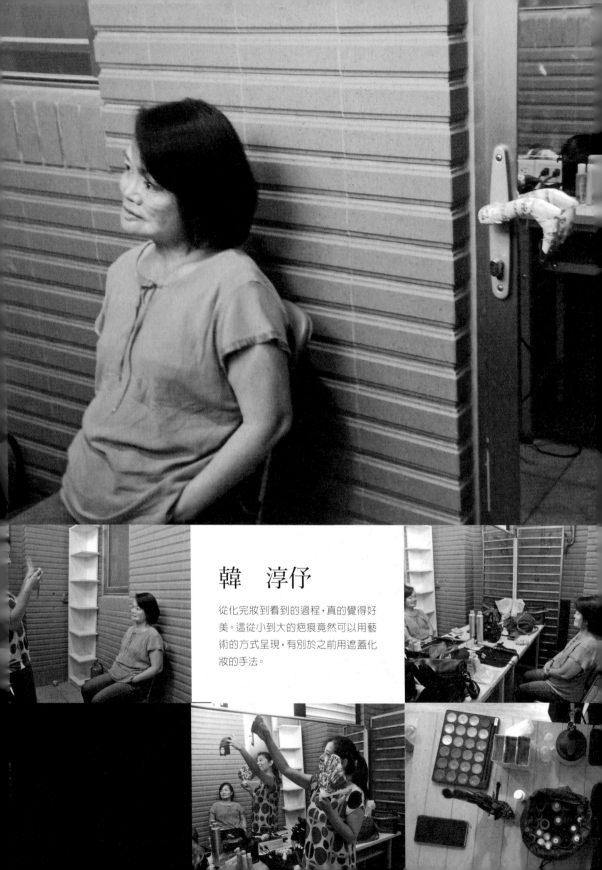

韓　淳仔

從化完妝到看到的過程，真的覺得好美。這從小到大的疤痕竟然可以用藝術的方式呈現，有別於之前用遮蓋化妝的手法。

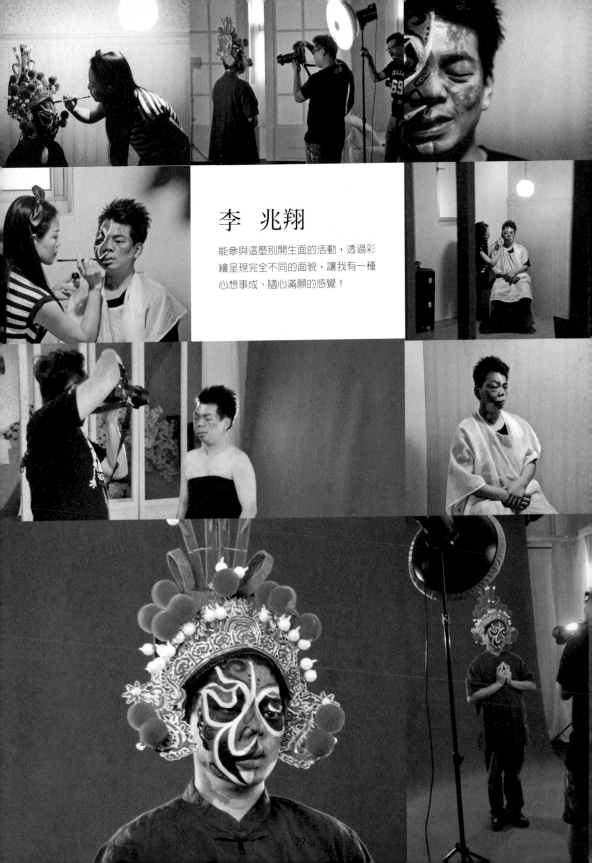

李　兆翔

能參與這麼別開生面的活動，透過彩繪呈現完全不同的面貌，讓我有一種心想事成、隨心滿願的感覺！

後語

郝明義 Rex How

請直視他們的美麗

我曾經當過廣青基金會七年的義工，每個月去帶一群身障者的讀書會。

有件事的印象很深刻。就是許多身障者都有幼少年期家裡有客人來的時候，父母就趕快要他們躲到房間裡不要出來。在很多父母眼裡，身障者的軀體不是難看，所以恥於讓人看到，就是覺得那是報應，羞於讓人看到。連父母都如此了，其他人的反應當然就不必說。

而我看到的影響是：其中有一位非常陽光的，她有一次說她可以和其他「正常人」一起做任何活動，但就是絕不會讓他們看到她姜縮變形的腳。所以連身障者本身，也對自己軀體形狀的缺陷有很大的外示心理障礙。

和他們相處後，我才知道自己有多麼幸運。我在幼小時從沒遇過他們父母對待他們的問題。我在青少年期又遇上一群「狐群狗黨」，但就是從沒把我當身障者看的同學。所以到今天，我也從不介意別人看到我形狀很怪異的身體和雙腳。我喜歡游泳，也不介意在肥大的肚子底下再露出一雙不成比例瘦小而萎縮的腿和腳，就這樣在台北市各個公共游泳池裡出沒。

說這些，是說我大致可以體會為什麼有人會對顏面傷殘者要出這麼一本「美」的書會感受到衝擊的原因。但也因此，我也就可以體會他們做這件事的意義，為什麼要特別強調「美」的意義。

那裡面不只是一個個人想要自己留下一個美麗時刻的意義，還有多重其他的意義。譬如：如何從一個極端的對比，讓更多人看到顏面傷殘者的「真實」與「美麗」，進而可以一步步比較平常心地看待他們；如何讓大家了解什麼是「臉部平權」；如何讓大家了解「美」的多元定義。

因此，很榮幸有機會出版陳美麗與Lilian兩位策劃、Eden設計的這本書。並感謝賴佩霞的介紹。就讓我們一起直視這些人的美麗。